DESIGN SERIES 01

DESIGN
MATERIAL
logo symbol pictographic

디자인자료

미술도서연구회 편

56

314

112

190

342

140

124

80

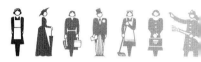

머리말

　　이 책의 목적은 미술대학 응용미술 계열을 지망하는 입시생들과 디자인을 전공하거나, 또는 디자인 분야에 종사하는 분들에게 보다 용이하게 접근할 수 있도록 편집하였다.

　　대개의 경우 외국의 일러스트나 약화집을 옮겨놓은 것, 또는 약간 응용, 변형해 놓은 것으로 진부하기도 하거니와 실제로 디자인을 위한 자료라기에는 다소 재고의 여지가 있다고 여겨진다. 더욱이 디자인은 인간생활의 질을 향상시켜 주는 대상을 담당하는 분야로써, 국제적인 무역 경쟁이 날로 심화되어 가고 있는 이때 이에 대처하기 위한 상품 경쟁력 확보의 본질로서 디자인의 중요성은 더욱 크다 하겠다. 디자인은 그것이 응용되어 직접 제품화, 다량화, 산업화되는 것이며, 디자인 산업은 곧 국가경제와 그 유통의 원칙에 입각한 실용성을 고려해야 한다는 점을 감안할 때 유능한 디자이너를 양성하는데 기여할 기초 약화의 방법적 응용성을 감지하고 약화의 표현과 그 기법을 체계화 시키는데 노력하였다.

　　기존 약화사전들은 대상에 대한 특별한 인식이나 응용력없이 수동적으로 모방만 하는 습성을 길러주는 것이 문제였다. 그들이 대학생활을 통한 작업이나 사회 일선에서도 그와 같이 비응용적이고, 고착적인 태도는 지속되는 것이다. 이 책은 바로 이점을 배제하고 자발적이며, 창의적인 기초디자인을 연마시키는데 그 목적을 두고자 한다. 어디까지나 약화의 방법과 그 기법에 관한 이론으로 한하며, 몇가지 이론적 측면과 그 작례, 방대한 자료로써 전개될 것이다.

　　끝으로 이 책이 독자 여러분들에게 꼭 필요한 알찬 서적이 되었으면 하는 바램이며, 아울러 미흡한 부분은 시간을 두고 연구하여 보완해 나갈 것을 약속하는 바이다. 그리고 이 책이 출간되기까지 도와주신 모든 분들께 감사드린다.

미술도서연구회

CONTENTS

Ⅰ. 디자인의 이론적 배경

〈1〉 디자인이 의미하는 바

우리는 일상적으로 '옷을 디자인한다'던가 또는 '이 찻잔의 디자인이 좋다' '저 벽지의 디자인이 좋다'고 말한다. 그러나 구체적으로 디자인이라는 말의 확실한 초점이 와닿지 않는 다는 것을 부인할 수 없을 것이다. 인간은 끊임없이 아름다움을 추구한다. 특히 현대에 이르러 디자인에 관한 형태미와 기능미의 일치, 무리없는 조화, 정직한 형태와 표현 등이 이루어져 있을 때 비로소 올바른 디자인이라 할 수 있다.

어원적으로 디자인(Design)이란 말은 라틴어의 데시그나르(Designare)에서 유래한 것으로 불어의 데생(Dessin)과 같은 뜻을 지닌다.

디자인이란 인위적이고 합목적성을 지닌 창작행위를 뜻하며, 인간의 사고 또는 인간이 가지는 이미지네이션(Imagination)의 조형적 개선을 위해 새로운 아이디어를 추구하는 것이 곧 「디자인」인 것이다.

조형과 디자인의 원리, 구성의 원리(Principle of gestalting)는 인간의 생리학적 유쾌 또는 불쾌의 감정적인 원동력에서 출발된 모든 사람의 공통적인 미적 항상성(恒常性)을 추구하는 것이다.

이같이 미(美)의 항상성을 내재하고 있는 디자인의 여러 원리는,

- 독창성(Originality)과 시각적 만족
- 적당한 변화(Variety)와 단순성(Simplification)
- 초감을 지니는 조화성(Harmony)

이 있어야 한다.

따라서 이제까지 우리가 사고하고 감지하는 디자인의 개념은 넓은 의미에서 시각적, 조형적 제반구상, 계획, 설계 등의 조형창조활동 즉, 넥타이나 패션, 가구의 디자인 뿐만이 아니라 도시계획, 우주계획까지도 포함하는 의미를 지닌다고 보아야겠다.

디자인의 이론적 배경

〈2〉 디자인의 효시

디자인의 역사를 이해하기 위해서는 회화의 역사를 소급하여 이해하지 않으면 안된다. 즉, 산업부흥이 발단된 시기인 20세기 초부터 회화의 역사는 일대 격변을 가져온다. 1차대전(1914~1918) 이후 러시아에서 건축, 조각, 회화, 공예의 여러 분야에서 걸쳐 일어난 추상예술운동이었던 구성주의(Constructivism)는 바우하우스(Bauhaus)운동을 통해 세계 각국에 전파된다.

오늘날의 현대디자인, 특히 산업디자인의 창시자로 요하네스 잇텐(Johannes Itten)과 모홀리 나기(Moholy-Nagy), 그로피우스(Walter Gropius)의 공적을 빼놓을 수 없으며, 회화를 하던 몬드리안(Piet Mondrian)이나 칸딘스키(Wassily Kandinsky)의 기하학적 구성주의에 입각한 면과 분할, 점·선·면의 복합구성 등 20세기 초엽의 비구상화는 현재에 와서도 공간분할, 공간과 면의 구성 등 현대디자인의 발전과 그 전개에 공헌한 바 크다. 몬드리안이나 칸딘스키는 금세기 최초로 기하학적 구성의 창시자들로 화가로서 바우하우스의 기능주의 교수진과 결별할 때까지 나치의 탄압을 피해 작품생활을 지속하였다.

이 창시자들 이후 오늘날의 디자인은 산업디자인(Industrial Design)으로써 보다 좋은 삶을 위해 인간의 심적, 물적 욕구를 충족시킬 수 있는 문화창조 행위이며, 인간이 만드는 대상(Man-made Object)을 개선 보완하는 작업을 말하는 것이다. 그것은 시각디자인일 수도 있고 환경디자인 또는 제품디자인일 수도 있다.

산업디자인의 창시자인 요하네스 잇텐(Johannes Itten)이 1900년대 초 바이마르(Weimar)의 바우하우스에서 교과과정을 설정한 것이 현대디자인과 구성의 첫 효시라고 볼 수 있는 것이다.

〈3〉 순수미술과 응용미술의 상호미술

우리가 일반적으로 순수미술 또는 응용미술이라고 구분짓는 것은 언제부터일까?

순수미술(Fine art)과 응용미술(Applied art)이 구분되어 진 것은 근본적으로

르네상스(Renaissance) 때 였다. 르네상스 이전에는 이른바 예술(Fine arts : 건축, 조각, 회화, 음악, 시)은 분리된 분야로써 뚜렷하게 인식되거나 명백하게 이름붙여지지도 않았다. 그리스 시대에서는 순수와 응용의 두 미술에 대해서 "기술(Techne)"이라는 하나의 단어만 사용하였다.

"예술(Fine art)"이라는 용어의 사용은 예술아카데미의 역사와 깊은 관계가 있으며, 그것은 일반적으로 미술아카데미라고 말한다. 이와 같은 용어를 처음 사용한 것은 1767년 옥스퍼드 사전에 의해 기록된 것이다.

중세기 후반에 있어서의 미술은 교회에서 필요로 하는 실용적이고 구조적인 목적을 위해 디자인된 미술품속에 특별한 공헌을 한 기증자의 초상을 그려넣는 관습이 있었는데, 제단화(祭壇畵)라든가, 스테인드글라스(Stained Glass)로 된 창문과 같은 미술품 속에는 14,15세기를 통해서 이러한 기증자 초상의 규격이 점차로 커지고 더욱 중요한 위치에 그려지게 되며, 그 당시의 채식사본(彩飾寫本 : Illuminated manuscript)에서도 두드러지게 나타난다.

근대에 이르러 미술응용 가운데 De Stijl(양식)운동은 기하학적 추상에 기초를 둔 미의 표현수단으로써, 자연으로부터 탈피하고 인간의 정신속에서 영감을 찾는 순수조형주의 이론을 전개한 바, 몬드리안(Mondrian)은 다음 여섯 원리를 강조하였다.

① 조형수단은 원색(Red, Blue, Yellow)과 무채색(Non-color, White, Gray)으로써, 건축에 있어서는 공간(Empty Space)이 무채색에 해당하고 그 재료는 유채색에 해당한다.
② 조형수단은 상호등가적(Euivalence) 이어야 하며, 규격(Size)의 차이와 색의 차이도 등가성을 유지하여야 한다. 일반적으로 무채색 혹은 공간의 큰 면과 원색 및 재료의 작은 면은 균형을 이룬다.
③ 조형수단에 있어서 그 이원적 대립(Duality)은 항상 그 구성에 있어서 요구된다.
④ 일정 불변의 균형(Constant Equilibrium)은 대립(Contrast)을 통해서 성취되고 직선의 대립 가운데 표현된다.

11

디자인의 이론적 배경

⑤ 대립하는 조형수단의 쌍방을 화해해서 중화시킨 균형은 그 수단이 위치하는 비례를 통해서 달성되고, 그것은 생동하는 리듬을 창조한다.

⑥ 모든 대칭은 배제되어야 한다.

이 순수미술 화가 몬드리안의 조형원리 즉, 수직 수평적 리듬의 효과는 건축가와 디자이너에게 새로운 이미지를 갖게 하였다.

입체파(Cubist)들은 일상생활의 현대적 제품들(악기, 병 등)로써 작품을 구성했고, 다다 작가들(Dadaist)도 이른바 기성품(Ready-made)으로써 일상적 대상(Object)을 작품으로 제시하기에 이른다. 그 이후에 연계되는 폐품미술(Junk art)이나 팝아트(Pop art), 옵아트(Optical art) 그리고 최근에 이르러 신체미술(Body art), 해프닝(Happening) 등의 예술행위는 모두가 예술이 예술로써 그치지 않고 「ART=LIFE」 즉, 「예술=인생」 이라는 수단의 등식이 성립되는 그러한 미학적 개념으로 예술운동이 전개되고 있다.

이와같이 순수미술은 응용미술의 탄생과 그 발전에 직접적인 영향을 끼친 것이며, 상호 보완적이라 할 수 있다.

엄밀한 의미에서 응용미술의 발전은 순수미술에 그 바탕을 두고 있는 것이 사실이나 현대에 이르러 순수미술은 점차 미니멀화(Minimalism), 개념화(Concepturalism) 되기에 이르면서 그 구분의 카테고리는 매우 근접되어 갔다. 이러한 미술사적 맥락으로 보아 순수미술의 이념적 측면과 그 전개를 이해해야 올바른 응용미술과 디자인 교육이 가능할 것이다.

〈4〉 디자인의 분류 계보

디자인은 우리 일상생활과 직접적인 관계를 갖기 때문에 방대한 분야에 걸쳐 디자인이 적용되고 응용되어 우리가 감지하지 못하는 곳까지 쓰여지고 있다. 우선 광고매체 중에서도 가장 많은 소구력을 갖는 TV, CF(상업필름, Commercial Film)에서 곰이 표호하는 모습을 보면 연상작용에 의해 「우루사」 약품 선전임을 알고, 이어서

그 제약회사명이 곰의 「웅, 熊」 자를 딴 대웅제약이라는 것을 안다.

　우리가 사용하는 온갖 장신구류도 유명 브랜드로서 디자인화된 것이며, 가전제품, 가구, 조명기구 등도 디자인에 의해 소구력이 달라진다. 거리의 간판(Billboard), 네온사인 (Neon sign), 그리고 쇼윈도(Show window)에 전시된 모든 상품들은 적어도 디자인적인 측면에서 설치되어지고 있다. 어느날 갑자기 시내 요소요소에 설치된 휴지통이(과거에는 초록색으로 채색된 둥근 용기) 지금은 현대감각이 느껴지는 형태미로써 서울시 마크가 엠보싱된 스테인레스 금속판으로 교체되었다. 또한 거리에 시계탑도 최근엔 연두색의 가는 기둥 위에 청색 사각형 시계가 매달린 새로운 디자인을 목격하게 된다.

　거리에 가끔씩 눈에 뜨이는 은행들도 저마다 특색있는 디자인을 해서 고객을 유지한다. 그 예로서 길조, 보은, 반가운 손님이 올 것을 알린다는 까치를 여러 형태로 연속

Symbol mark & Logotype

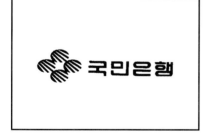

마스코트인 까치와 그 응용

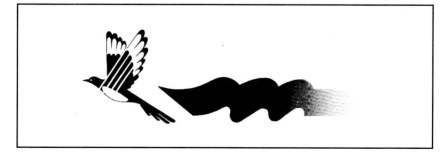

디자인의 이론적 배경

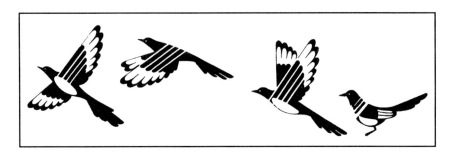

배치하여 마스코트로 삼은 국민은행은 그 은행의 로고(Logotype)를 보지 않고도
이름을 알 수 있다.

심벌마크도 '국민과 함께 호흡하여 국민과 함께 성장한다'는 미래지향적인
기업이미지(CI : Corporate Image)를 강하게 부각하였고, 비약하는 까치의 운동감을
요소로 하여 전체적으로는 행운을 상징하는 클로버형을 갖도록 전개하였다.

이것이 이른바 CIP(기업통합계획:Corporate Identity Program) 작업으로써
DECOMAS(데코마스)라고 알려져 있다.

이와 같이 디자인의 분야는 방대한 제반요소에 직접 쓰임으로써 작게는 한 개인의
미적체험과 생활화에, 크게는 국가경제의 승패에까지 파급된다는 점에서 그 중요성을
재인식하지 않을 수 없다.

그 계보를 도식적으로 표현하면 다음과 같다.

[디자인의 분류 계보]

디자인Design

├─ 공예 미술
│ Craft Art — 도자, 목칠, 금속공예, 석공예, 칠보, 초경, 죽세, 염직, 피혁, 초자공예
│
├─ 산업 디자인
│ Industrial Design
│ │
│ ├─ 시각 디자인
│ │ Visual Design
│ │ 광고디자인(Advertising Design)
│ │ 포스터, 팜플렛, 카탈로그, 브로슈어
│ │ D.M.(Direct Mail), 패키지 디자인
│ │ 신문, 레코드 자켓, 캘린더, 티켓
│ │ POP, TV 스파트, 인쇄물 디자인
│ │ 사인 시스템 디자인(Sign System Design)
│ │ 네온사인, 야외 광고판 디자인
│ │ 옥내외 사인, 빌보드 디자인
│ │
│ ├─ 제품 디자인
│ │ Product Design
│ │ 각종 용기 디자인(Container Design)
│ │ 용기 디자인, 잡화 디자인, 전자제품
│ │ 가전제품 디자인, 항공기 디자인
│ │ 기계공구 디자인, 차량 디자인
│ │ 식기 및 주방기구 디자인, 조명기구
│ │ 가구 디자인, 섬유제품 디자인
│ │ 완구 디자인, 문구 · 교구 디자인
│ │
│ └─ 환경 디자인
│ Environmental Design
│ 실내 디자인(Interior Design)
│ 사무실, 상점, 살롱, 리빙룸 등 디자인
│ 전시 디자인(상설 전시장, 쇼윈도 등)
│ 실외 디자인(Exterior Design)
│ 스트리트 퍼니쳐 디자인, 공공시설
│ 픽토그래피 디자인, 도시계획 디자인,
│ 도시환경미화 디자인, Bus Stop & City
│ Guidance 디자인, 모뉴먼트, 아치디자인
│
├─ 건축 디자인
│ Architectural Design
│
└─ 복식 디자인
 Fashion & Dress Design

15

Ⅱ. 약화작법(略畵作法)

지금까지는 「디자인」의 의미와 그 응용 그리고 계보에 대해 개략적으로 알아보았다.

기초디자인에 쓰여지는 제요소는 색채학이나 레이아웃(Layout), 애드버타이징 (Advertising), 에디토리얼(Editorial) 등 그 기본적 논리가 뒷받침이 되겠지만 여기서는 약화의 작법에 관한 몇 가지 제언을 하고자 한다. 디자인은 그것이 제품화, 광고화, 산업화되므로 우선 다음 몇 가지에 관점을 두어 고려해야 할 것이다.

① 보는 사람의 주의를 끌어야 하고 (Attention)

② 보는 사람이 흥미를 느껴야 하며 (Interesting)

③ 보는 사람이 그것에 구매욕구를 갖게 하며(Desire)

④ 보는 사람이 오래 기억하게 하고(Memory)

⑤ 그리고 구매하도록 행동에 옮기게 만들 수 있어야(Action)

한다는 것이다.

그러기 위해 여러분에게 몇 가지 제언을 하고자 한다.

〈1〉 일상생활의 주목과 관찰(Attention)

디자이너가 되겠다는 신념과 목표가 굳게 섰으면 매사를 소홀히 보아 넘기지 말아야 겠다. 무의식 세계에서의 꿈을 제외하고는 의식세계에서 시각에 와 닿는 Sensitive한 양식, 형태, 패턴을 기록하는 습관을 가져야 할 것이다.

예로써 도심지의 공사장 담벼락엔 꼭 시공자 회사명과 마크가 표기되어 있기 마련인데, 대림산업의 마크는 쉽게 우리눈에 들어오고, 형태미도 있고, 기하학적인 조합(Combination)으로 이루어져 있다.

이 마크는 두사람이 어깨동무를 하고 보조를 맞추어 전진하는 형태를 갖게하여 협동과 조직적 행동의 의미를 느끼도록 한 것이고, 풍부한 인간성을 바탕으로 한 고도의 기술개발과 잠재적 진취성으로 전진하는 기업이미지(Corporate Image)를 시각화

시킨 것이다.

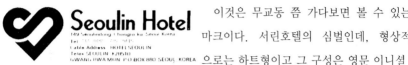

이것은 무교동 쯤 가다보면 볼 수 있는 마크이다. 서린호텔의 심벌인데, 형상적으로는 하트형이고 그 구성은 영문 이니셜(Initial:첫글자) S와 L의 합성심벌임을 알 수 있다.

이와 같이 일상에서 볼 수 있는 자연적인 것, 문자적인 것, 기계적인 것, 자연물과 문자의 결합, 인간적인 것, 추상적인 것, 상징적인 것 등의 형태들을 스크랩해 놓거나 기록해 놓으면 좋은 자료가 될 것이다.

〈2〉 회화적인 것으로부터의 출발(Process)

기초디자인 과정으로써 약화 트레이닝은 회화적인 것으로부터 출발하면 보다 차원있고 그래픽적으로 작도될 수 있다.

예를 들어보자. 그림은 서양화가 이중섭의 「소」이다. 그는 소를 힘있고 도전적인 느낌으로 작품화 했다.

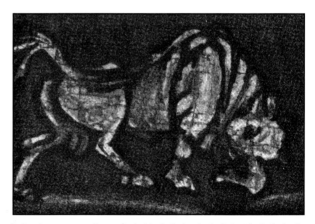

이중섭 「소」

같은 소의 주제에서 피카소(1881~1973)는 자전거 안장과 손잡이를 합성해 놓음으로써 스페인의 투우를 연상하게 하는 소를, 그리고 조각가 이영학(1947~)은 엿장수 가위를 붙여서 온건하고 착한 우리의 한우를 연상하게 하는 소를 창조해 냈다.

약화작법

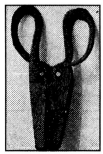
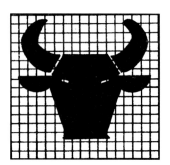

피카소 「황소머리」 이영학 「소머리」

이러한 회화적 발상과 창조행위 (물론 피카소와 이영학의 소는 조각의 장르이지만) 에서 출발한 소는 우측 심벌처럼 응용되어졌다. 홍익대학교는 와우산(臥牛山:소가 누운 것 같은 형상) 중턱에 위치하므로 소를 심벌로 삼은 듯 하다. 이와 같이 약화를 잘 하기 위해서는 회화적인 기법, 즉 데생, 투시도법에도 능숙해야 한다.

〈3〉 기능성의 고려(Function)

약화를 작도하기 위해서는 무엇보다도 표현하고자 하는 대상(Object)의 기능을 먼저 파악해야 한다.

「새」를 주제로 약화한다면 새의 기능이 날개로써 날아오른다는 포인트를 강조하여 유연성과 경쾌함이 표현되어야 하겠다.

이러한 착안은 작품처럼 형태대비와 톤의 대비와 대비로써 응용되어졌다.

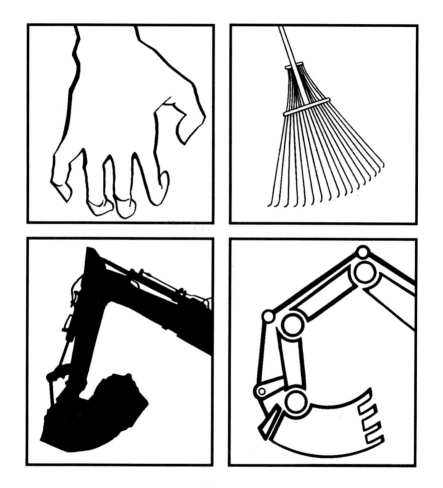

위의 예를 들어보자. 흙을 긁어모으는 기능을 갖기에는 적어도 3~4곳의 굴절을 요구한다. 이러한 기능을 갖는 도구는 원시적인 갈퀴로부터 현대적인 포크레인에 이르기까지 다양하다. 이것을 약화하기 위해 그 대상의 기능성을 고려한 뒤 그 특징을 잡아 약화화해야 하겠다.

〈4〉 특징의 포착(Peculiarity)

약화는 어디까지나 시각언어(Visual Communication Language)이니 만큼 표현하고자 하는 대상의 특징을 잘 포착할 수 있어야 하겠다.

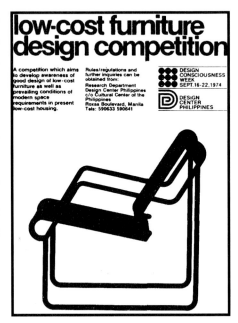

오른쪽 그림은 필리핀 디자인 센터의 포스터이다. 현대공간에 적합한 저렴한 가격의 가구 콘테스트에 쓰인 포스터로써 의자를 약화시켜 놓았다. 의자의 견고하고 안락하며, 현대감각이 물씬 풍기는 그러한 특징을 잊지 않고 선적 요소로 표현하고 있다.

각 새의 특징도 독수리(입), 종달새(두부와 흉부의 연결과 운동방향), 부엉이(눈) 등과 같이 특징을 포착하는 일이 중요하다.

〈5〉 간결성(Brevity)

장미의 형태를 보자. 장미꽃의 형태는 상당히 복잡하다.

이 복잡한 형상을 시각언어로써 사용하기에는 부적합하다. 장미의 회화적 표현도 김태수작과 황염수작은 그 표현기법과 장미를 해석하는 주관적인 눈이 근본적으로 다르며, 송번수 작품도 「장미」 그 자체를 해석하는 방법이 다르다.

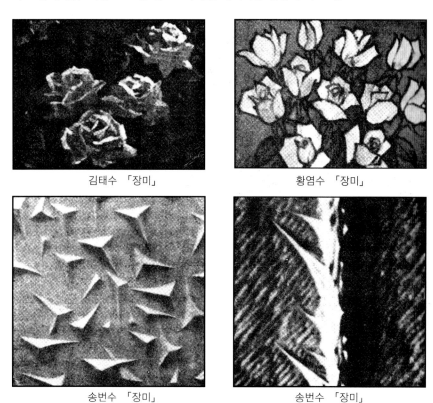

김태수 「장미」 황염수 「장미」

송번수 「장미」 송번수 「장미」

이러한 구상적(具象的)이고 회화적인 형태를 시각언어로 사용할수 있게 간결화시키는 작업은 기초디자인으로써 매우 중요하다.

〈6〉 독창성(Originality)

이제까지 약화기법에 관한 여러가지 제언을 했지만 가장 중요한 것은 독창성이라고 본다. 일찍이 아리스토텔레스는 "예술은 자연의 모방"이라고 규정하고 있지만 그러한 미학적 규정과 개념은 현대에 이르러 많은 변모를 가져왔다. 특히 응용미술에 있어서의 독창성은 그것이 기업과 나아가 국가적 차원에서의 이권(利權)에 관련된 중대한 문제로써, 독창성이 상실된 모방된 디자인은 커다란 문제를 야기시킬 수 있다.

그 예로써 시각적으로 비슷한 이미지(Similar Image)를 주는 디자인을 살펴 보자.

좌측은 스위스의 제임스·더글라스 회사의 것이다. 중간은 효성그룹, 우측은 서울우유의 심벌로써 뉘앙스가 비슷한 느낌을 갖는다.

좌측은 일본의 산요 전자회사의 심벌 마크고 우측은 우리나라의 거화(巨和) 의 심벌인데, 비슷한 착상과 느낌을 주고 있다.

좌측은 미국 콘티넨탈 에어라인 회사의 것, 그리고 우측은 한국의 옛 대우그룹의 심벌로써 뉘앙스가 같다.

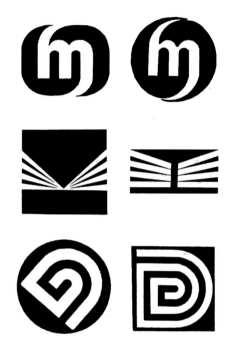

좌측은 이태리의 마틴·디에텔름의 심벌이고 우측은 한국의 미도파의 심벌이다. 아웃라인이 다를 뿐이다.

좌측은 불가리아의 스테판·칸츠세프 회사의 것, 그리고 우측은 한국의 대한교육보험의 것으로 비슷한 발상을 갖는다.

좌측의 것은 한국디자인포장센터에서 선정한 굿디자인 마크이다. 우측은 필리핀의 디자인센터(Design Center Philippines)의 상징마크 패턴의 부분이다. 공교롭게도 방향과 라인만 다를 뿐이다.

예를 들자면 한이 없겠지만 이러한 독창성의 결여는 국제적인 상표법상의 문제일 뿐 아니라 국가 이미지에도 관련이 되는 것이다.

물론 이러한 오류의 과정은 상표디자인을 3~4일만에 제작해 달라는 기업주도 문제이지만 외국 것에서 착상을 해보려는 사대주의적이고 안일한 일선 디자이너도 각성해 볼 일이라고 본다.

이러한 오류를 범하지 않기 위해서는 신선한 약화, 그리고 충실한 기초디자인을 초기부터 연마함으로써 독자적인 자기 창조적 기법과 디자인 센스(Design Sence)를 갖추어야 할 것이다.

약화작법

〈7〉 약화의 실제과정

1. 전화기의 표현 예

(1) 우선 전화기를 다양하게 투시 위치, 각도를 고려해서 드로잉해 본다.

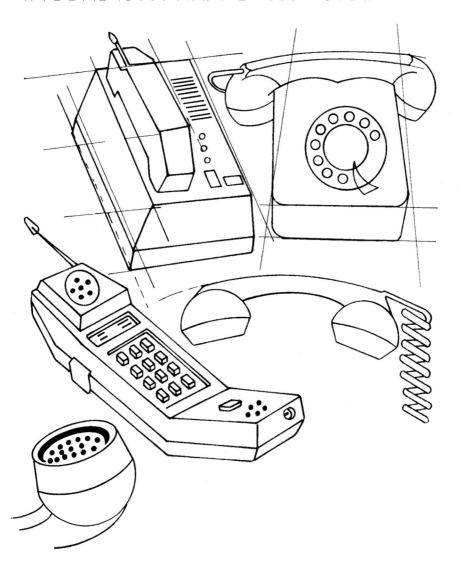

(2) 테마의 해석과 표현을 구상적(具象的)으로 할 것인가, 기하학적 느낌으로 정리된
선적 표현으로 할 것인가를 결정한다.

① 구상적 표현(자유곡선적으로 부드러운 느낌과 구성을 착안했을
경우)

② 기하학적 표현(기하학적으로 정리된 샤프하고 간결하며, 현대
적인 감각이 나는 화면을 착안했을 경우)

약화작법

2. 손의 표현 예(1)

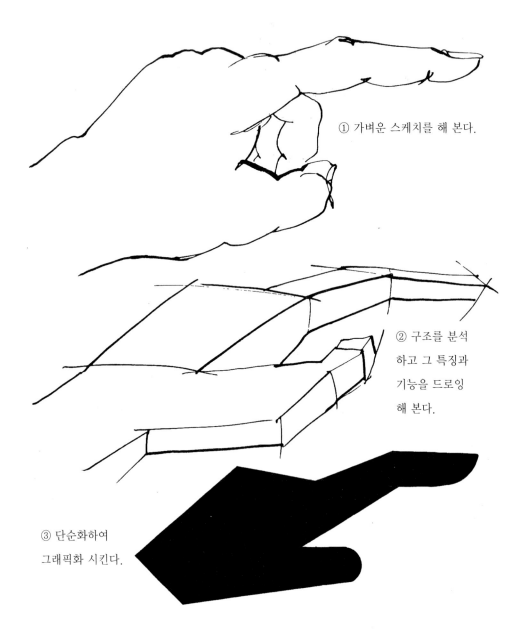

① 가벼운 스케치를 해 본다.

② 구조를 분석
하고 그 특징과
기능을 드로잉
해 본다.

③ 단순화하여
그래픽화 시킨다.

손의 표현 예(2)

　회화적인 물체나 사실적인 물체는 도안화하고자 하는 물체의 특징을 잘 나타내어 간단하게 도안화시킨다.

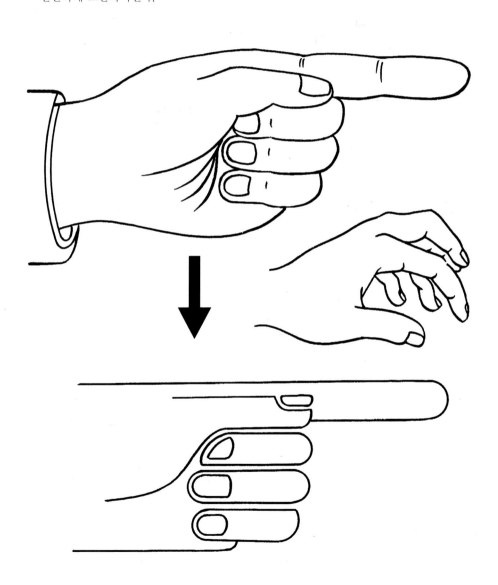

약화작법

3. 동물의 표현 예

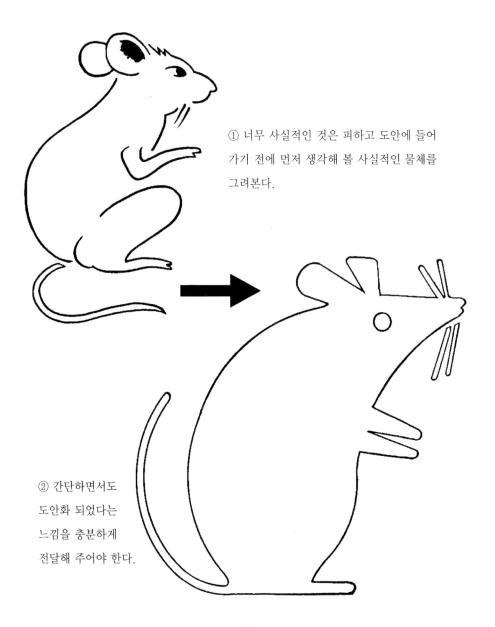

① 너무 사실적인 것은 피하고 도안에 들어
가기 전에 먼저 생각해 볼 사실적인 물체를
그려본다.

② 간단하면서도
도안화 되었다는
느낌을 충분하게
전달해 주어야 한다.

4. 물고기의 표현 예

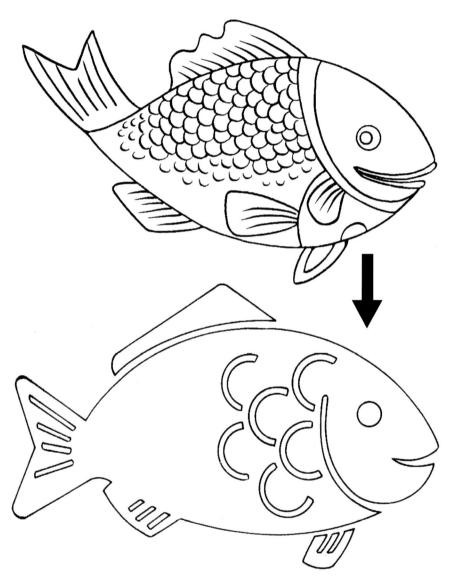

① 너무 복잡한 장식적인 도안은 피한다.

약화작법

⟨8⟩ 투시도법(Perspective)

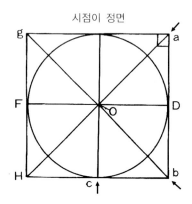

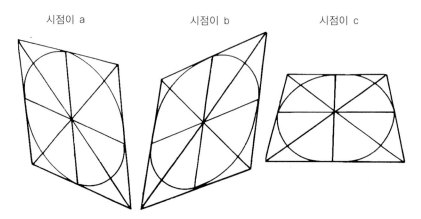

- 시점이 되는 곳의 각은 넓어짐.
- b의 경우 m(DO)>m(OF), m(aD)>m(Db)

 c의 경우 m(DO)>m(OF), m(aD)<m(Db)
- 원의 경우 앞에 보이는 타원의 굴곡이 뒤에 보이는 타원의 굴곡보다 크다.
- 시점에서 파생된 변이 그렇지 않은 변보다 길다.

 b의 경우 m(ab)>m(gH)

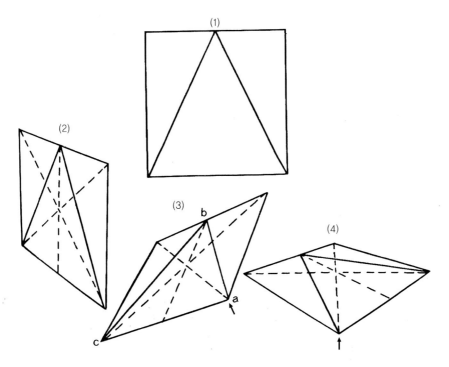

- 삼각형의 경우 각 꼭지점이 보이는 시점이 되면 앞에 보이는 변보다 뒤에 보이는 변이 길어 보인다.
- (3)의 경우 m(ab) < m(ab)

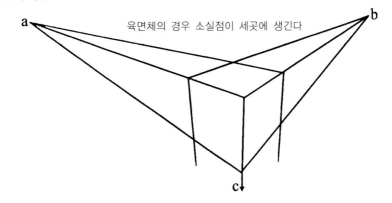

육면체의 경우 소실점이 세곳에 생긴다

31

약화작법

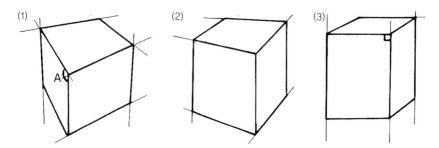

- A가 직각에 가까워질수록 옆면과 윗면이 좁아 보임.
- (3)의 경우는 틀린 것임.
- A가 직각이 될 때는 옆면과 측면이 보일 수 없다.

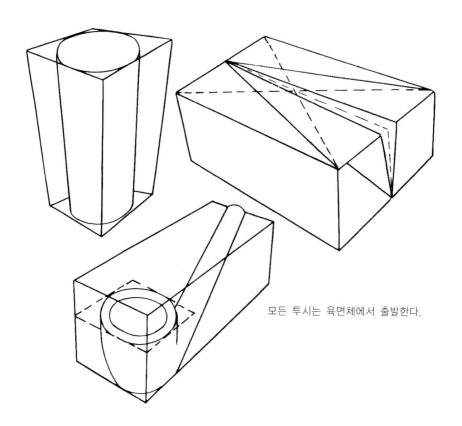

모든 투시는 육면체에서 출발한다.

DESIGN
MATERIAL

Ⅲ 디자인자료

35

40

41

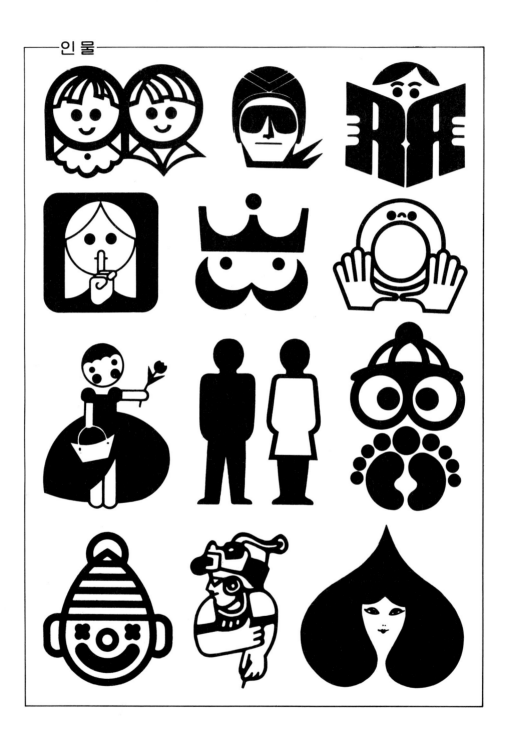

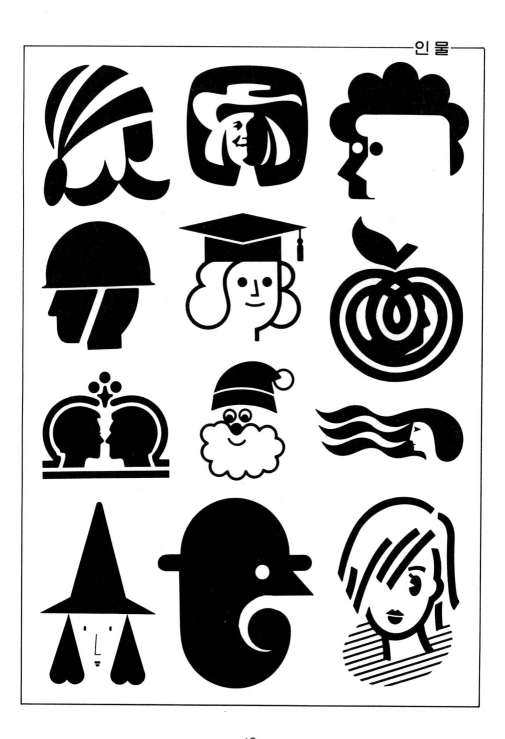

43

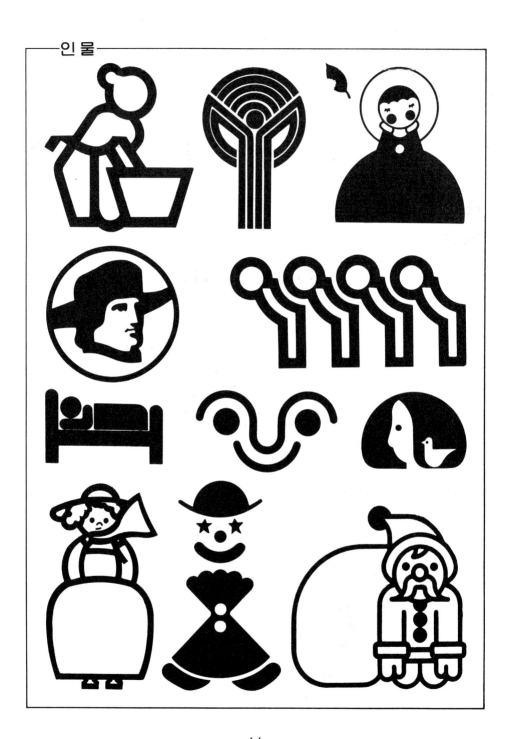

44

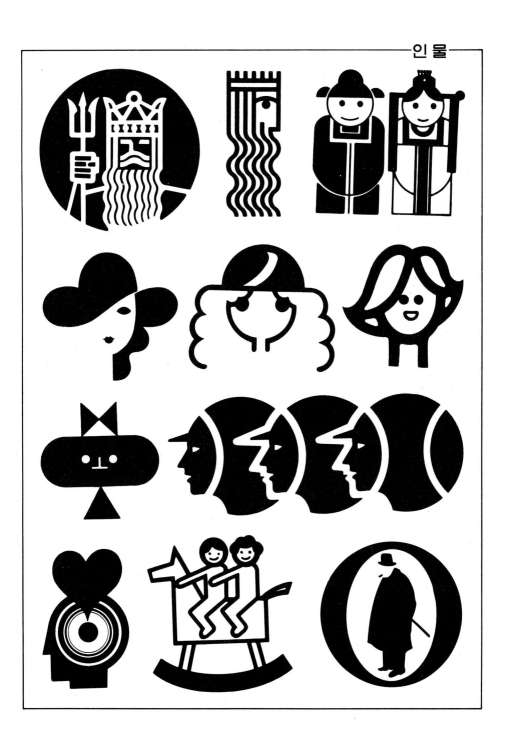

46

47

49

50

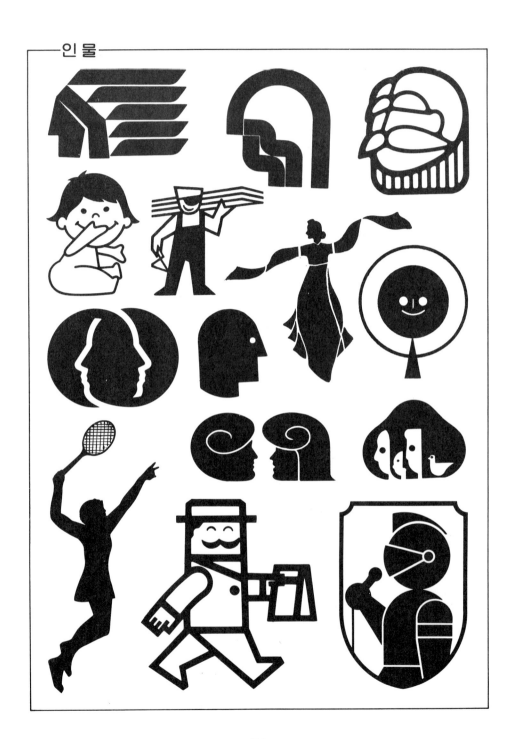

인물

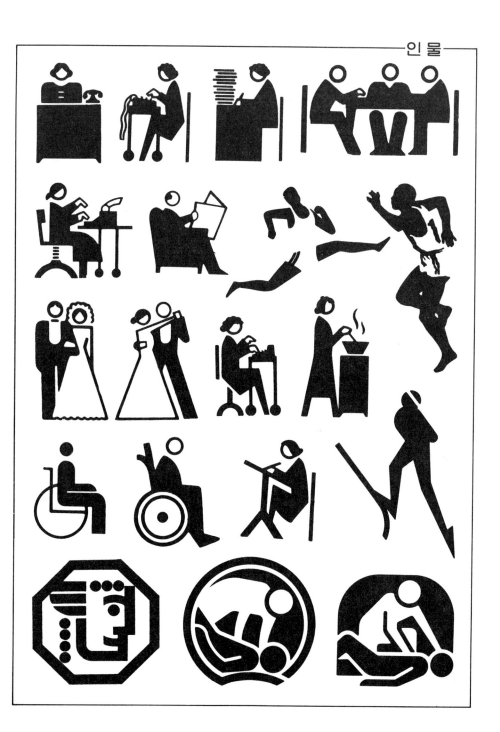

55

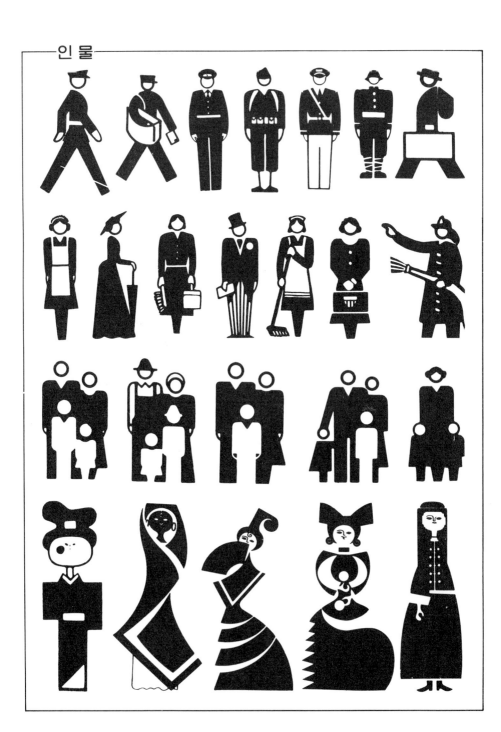

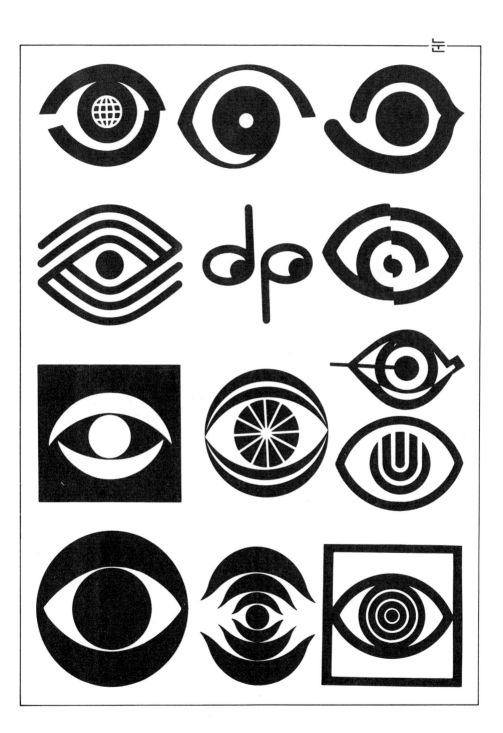

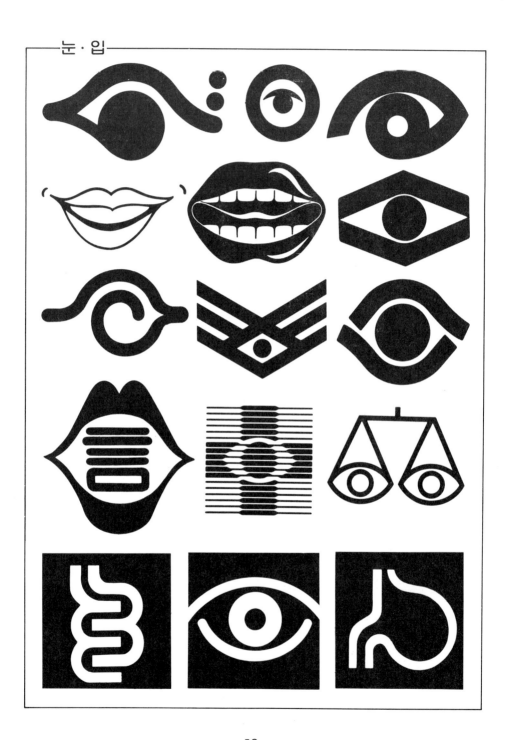

58

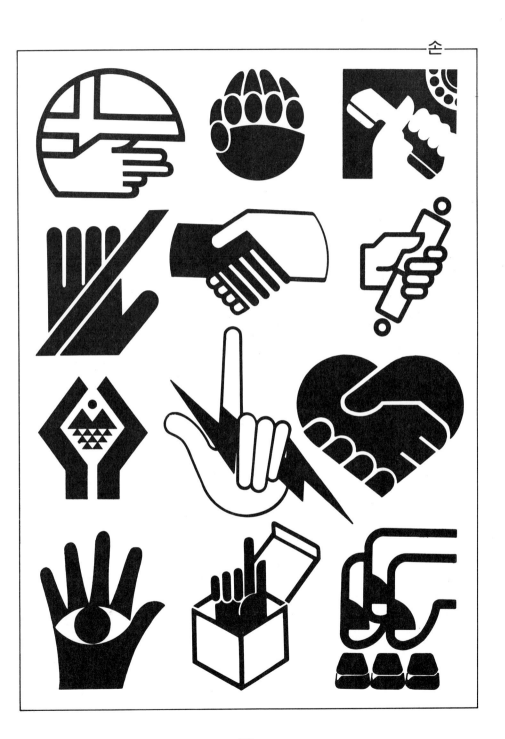

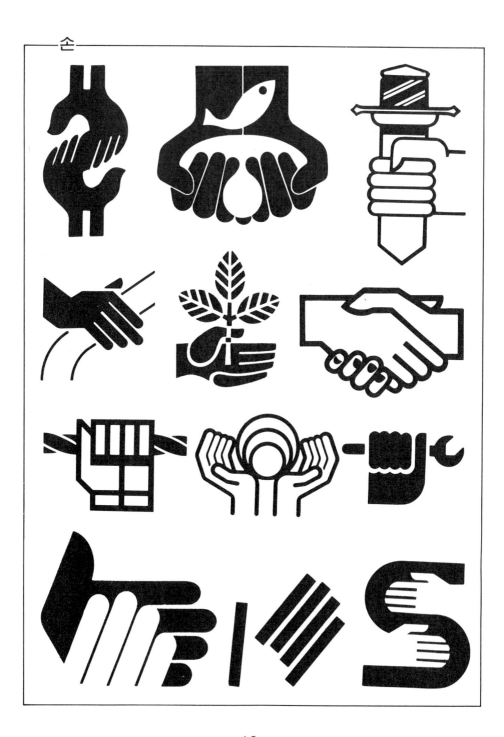

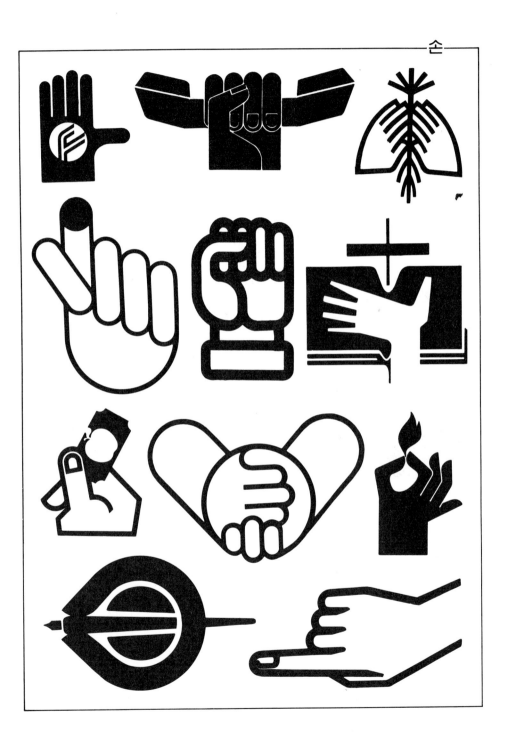

61

63

64

65

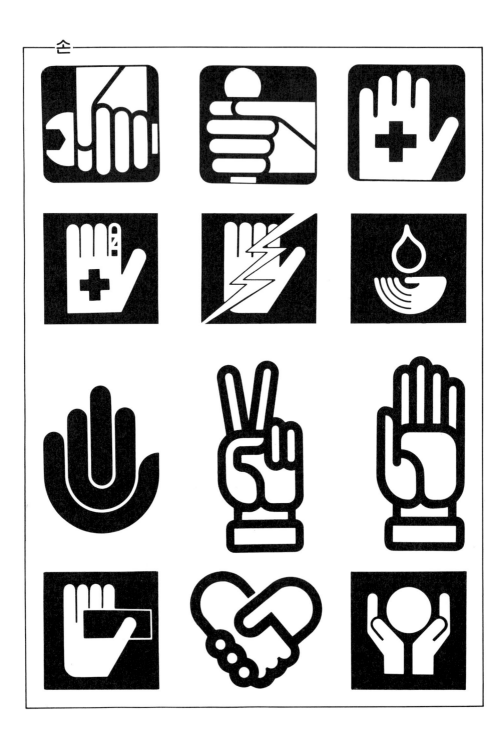

DESIGN
MATERIAL

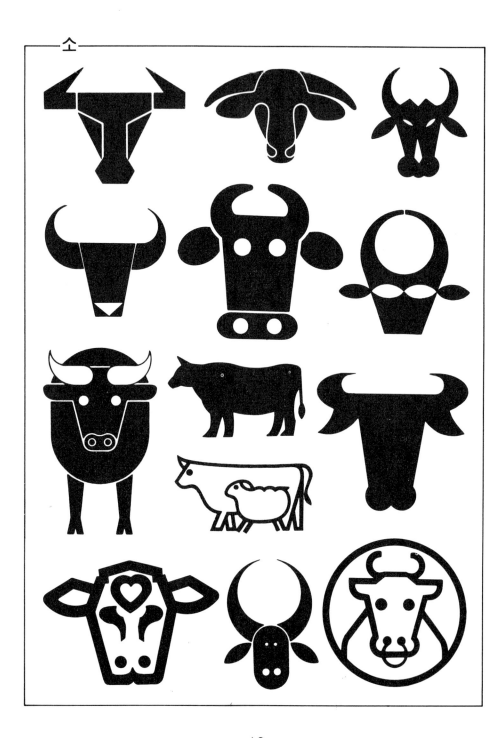

68

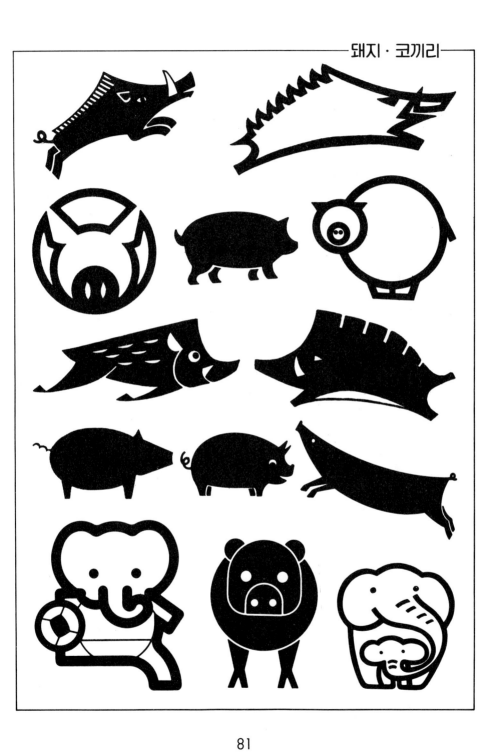

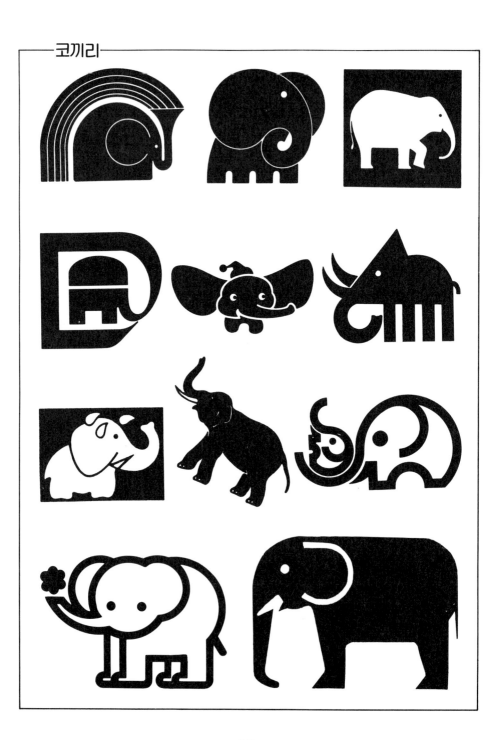

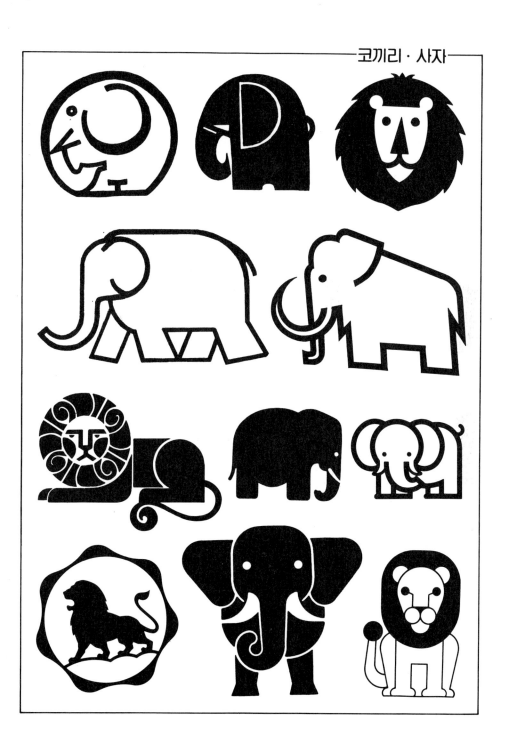

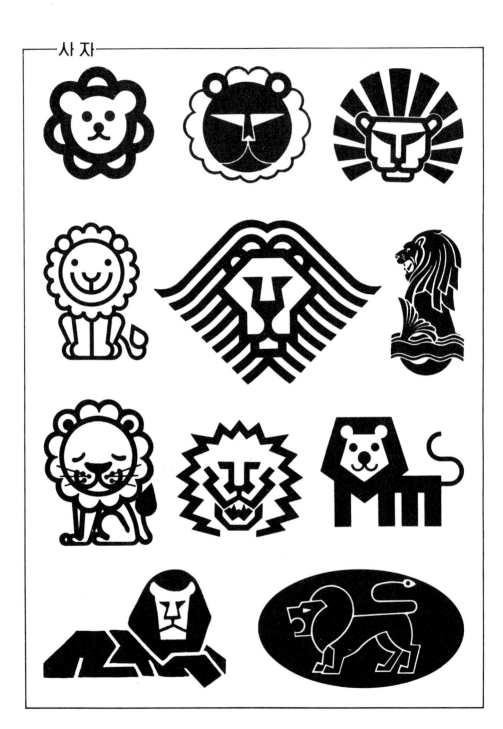

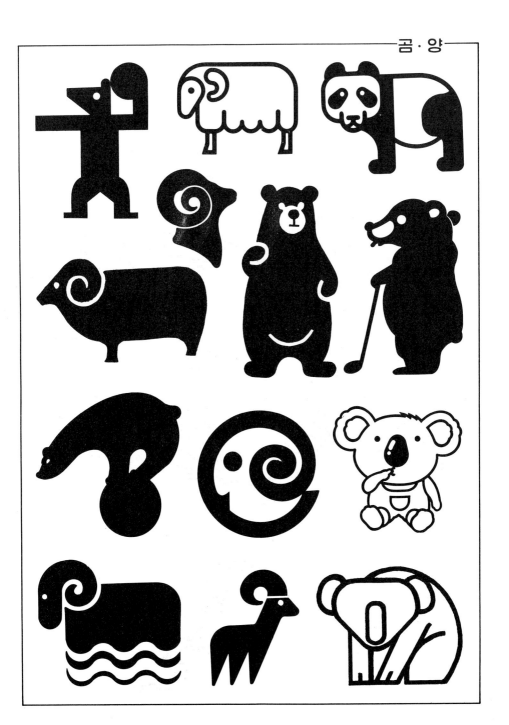

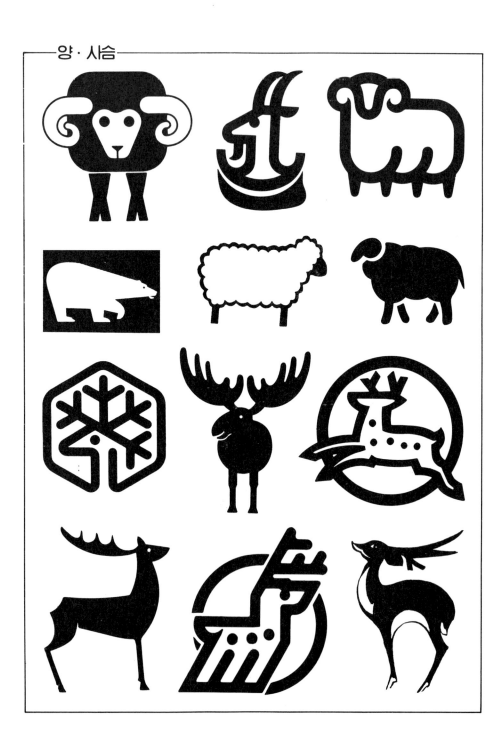

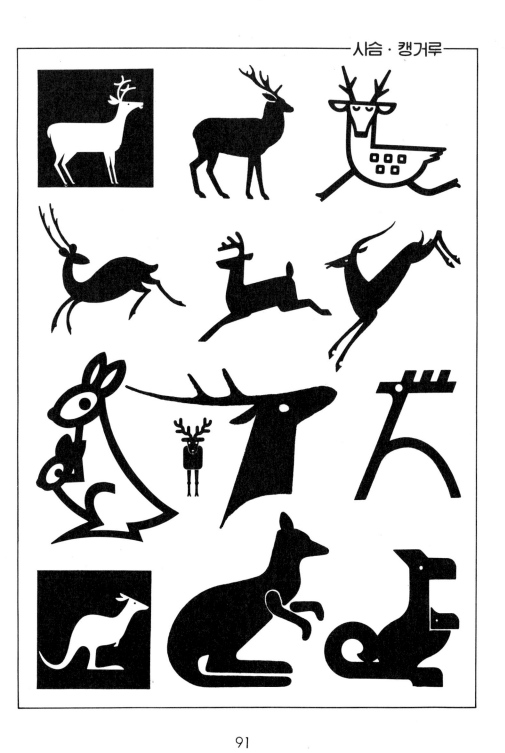

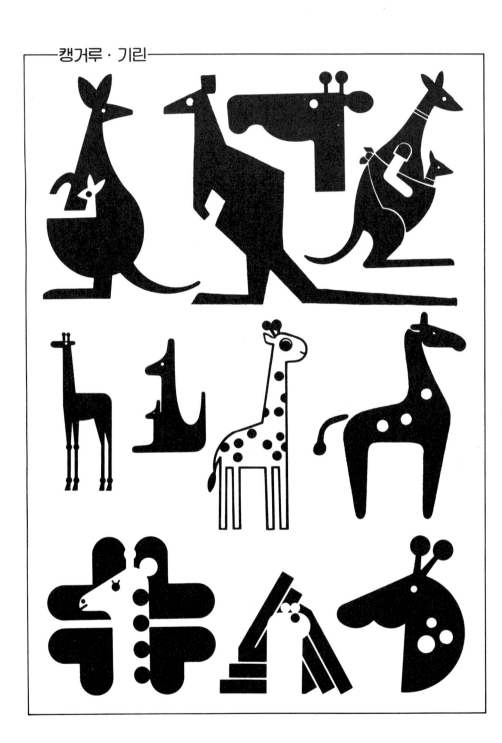

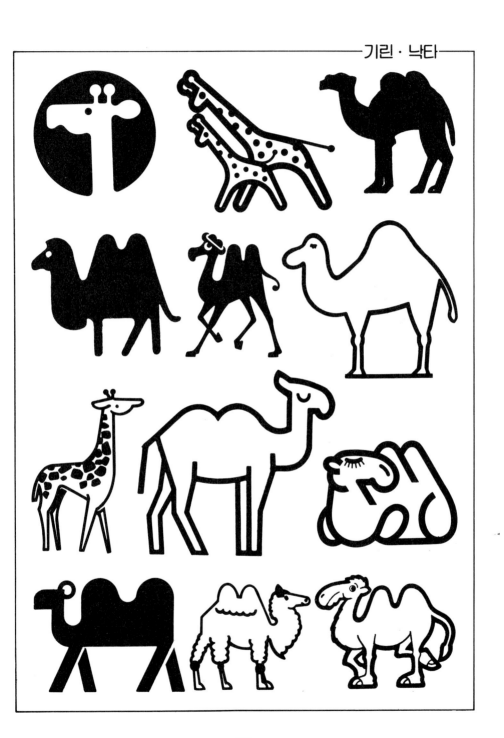

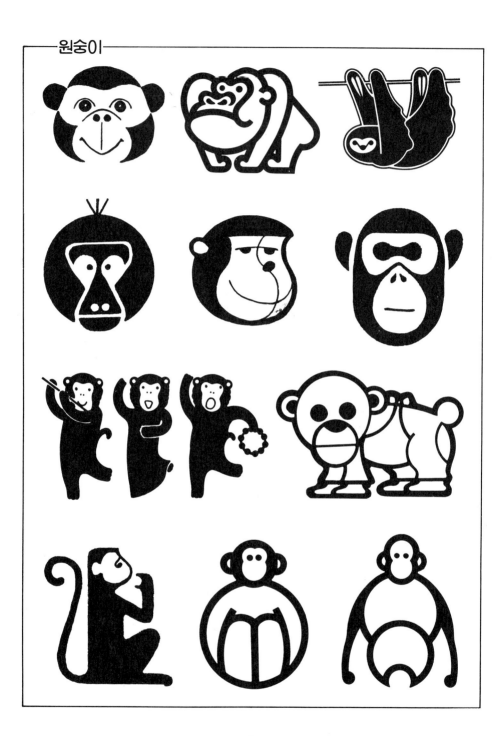

94

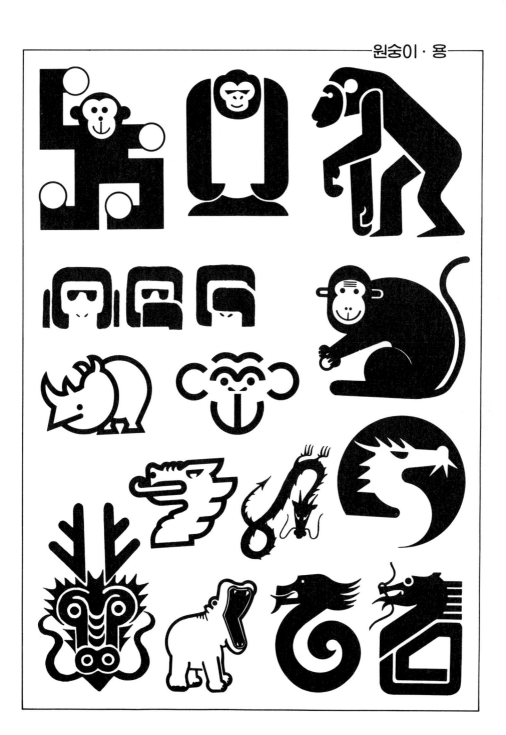

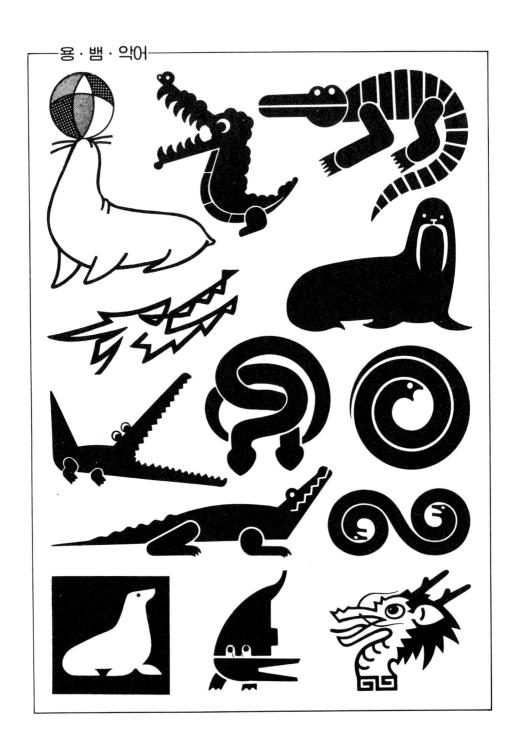

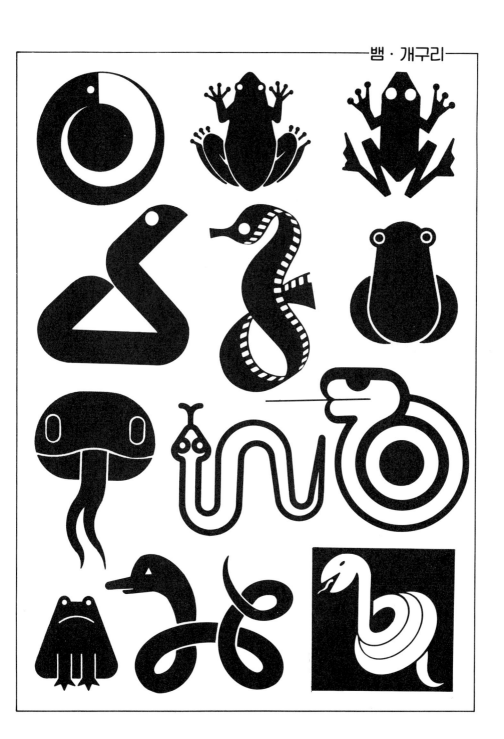

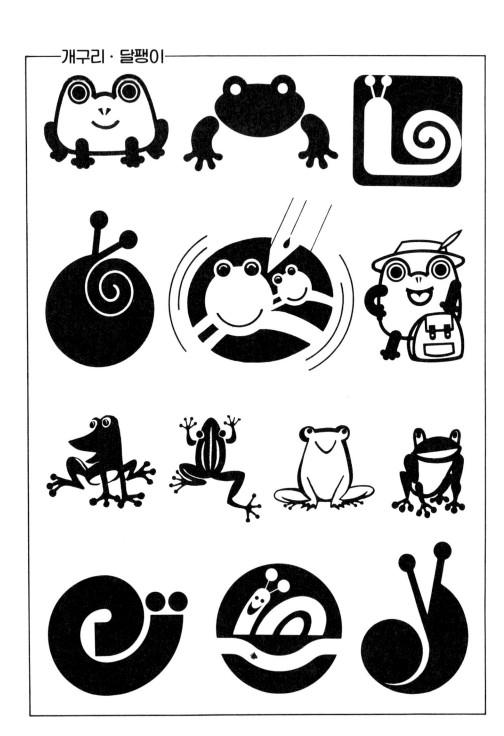

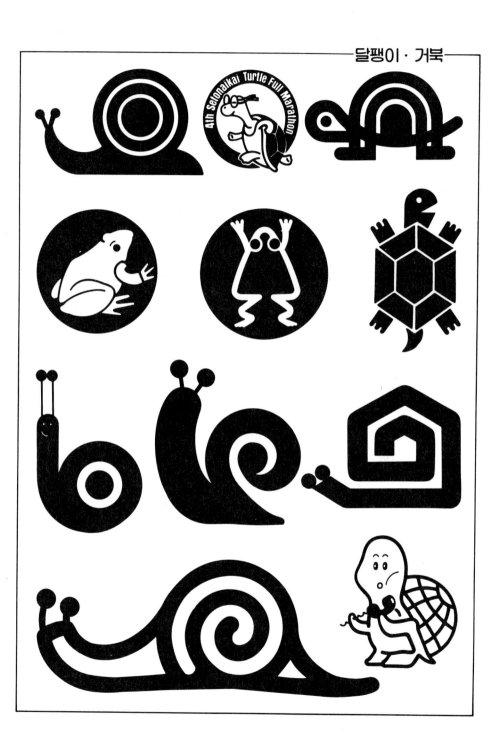

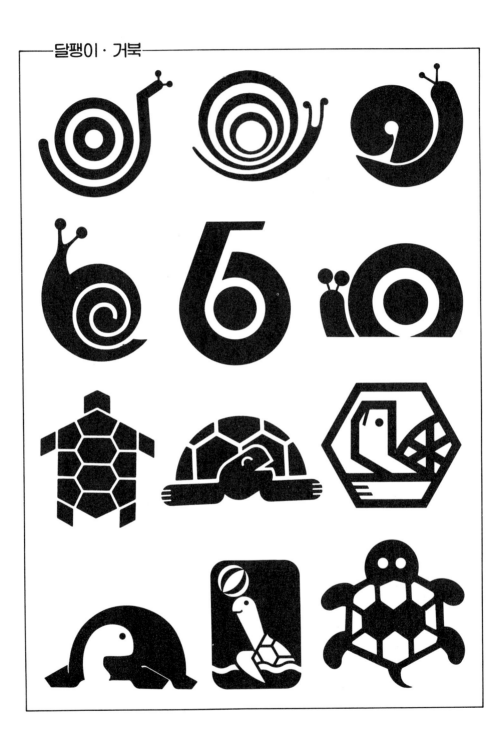

DESIGN
MATERIAL

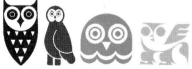

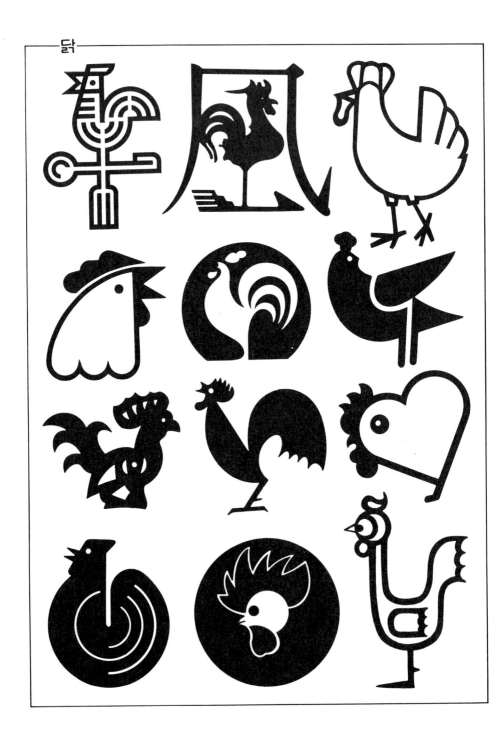

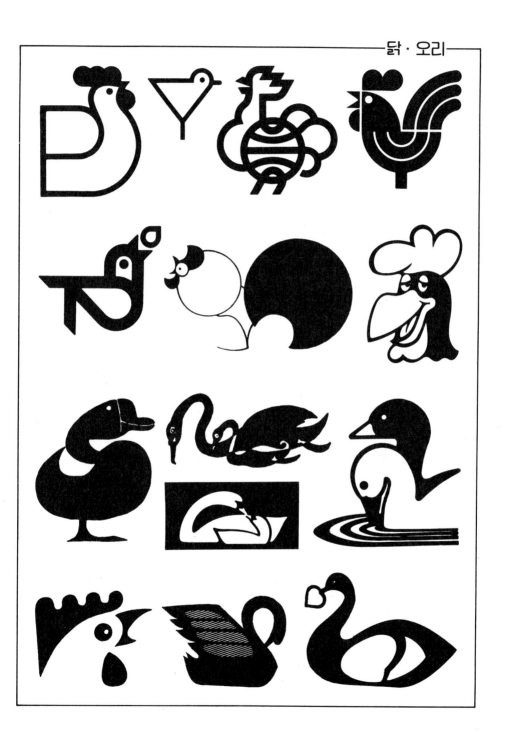

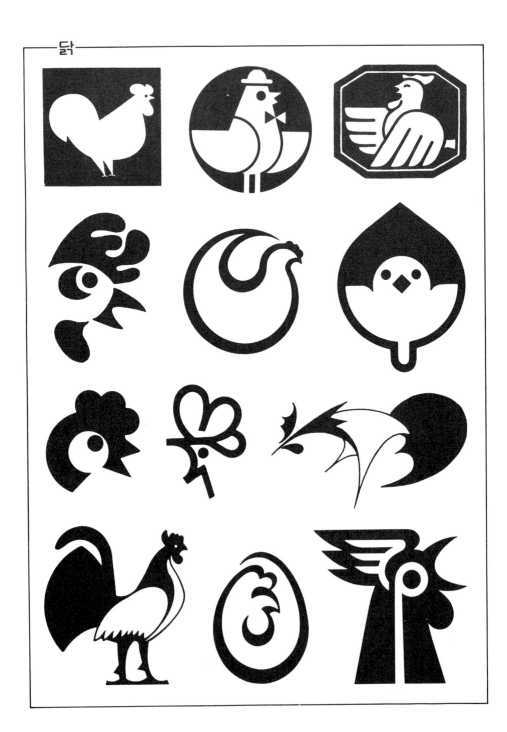

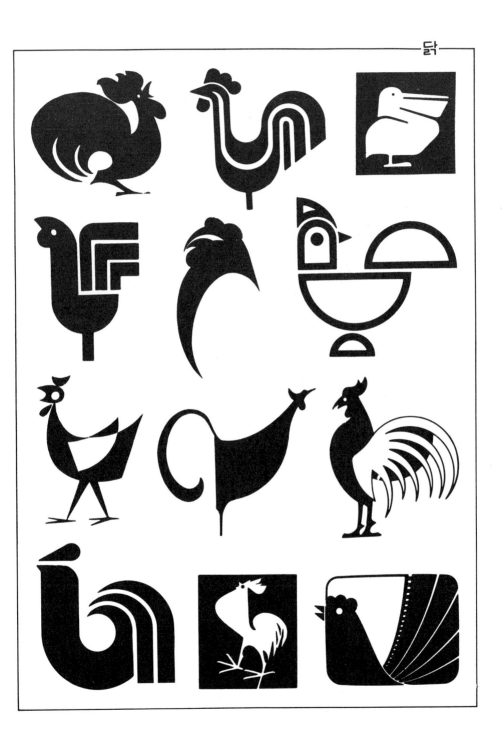

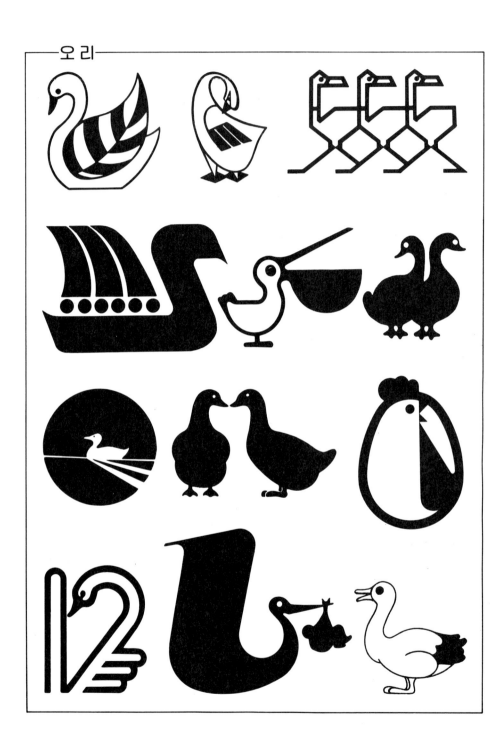

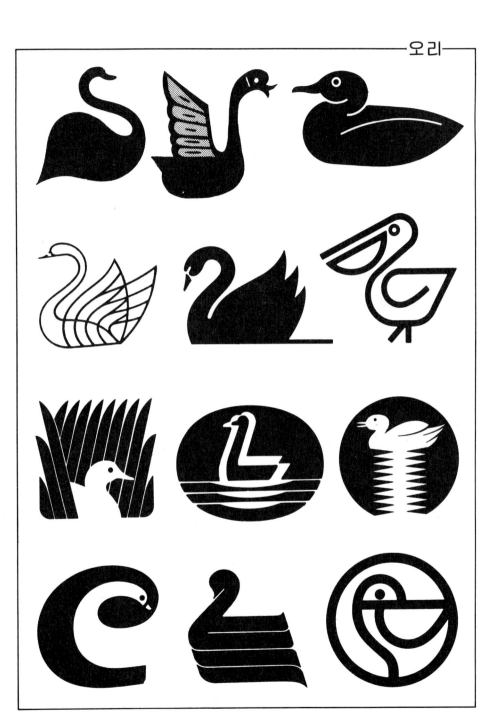

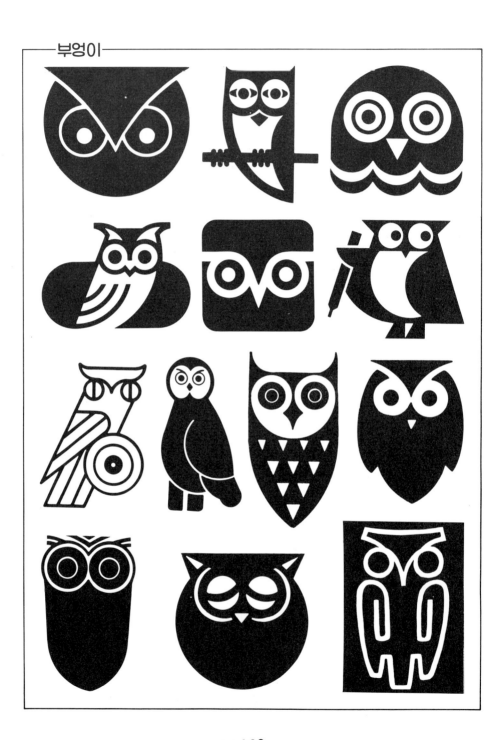

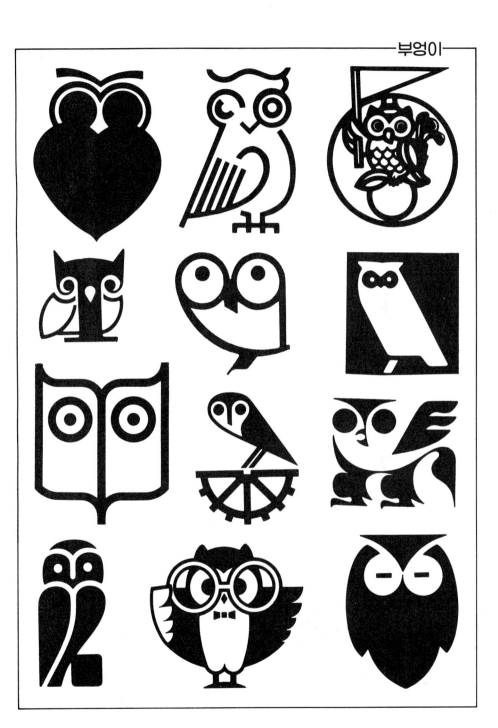

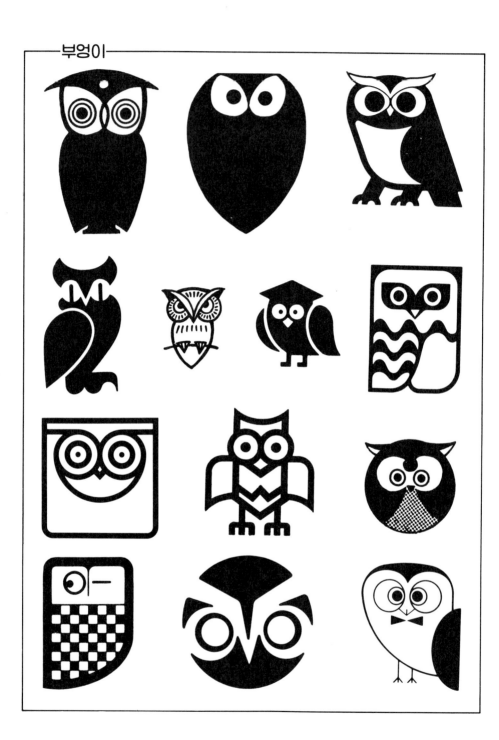

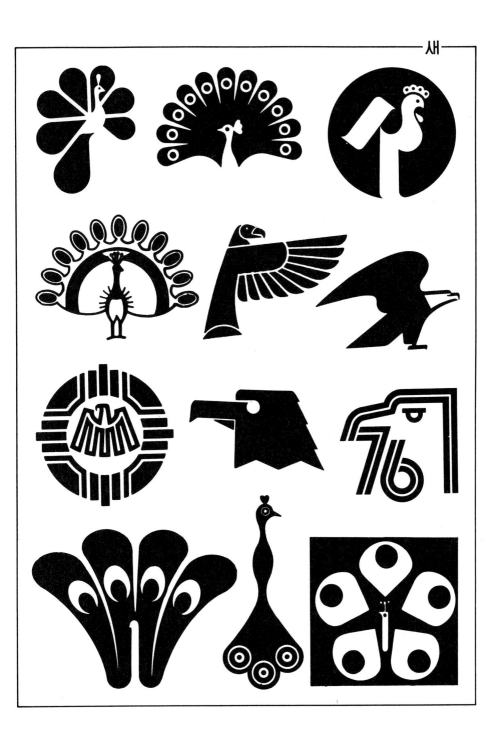

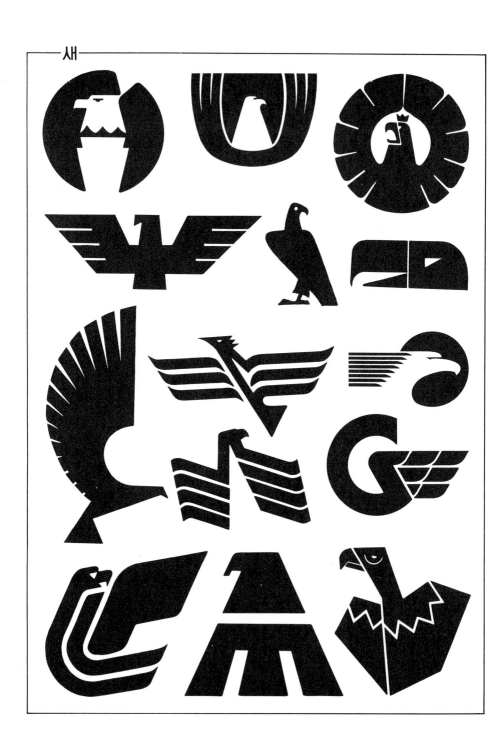

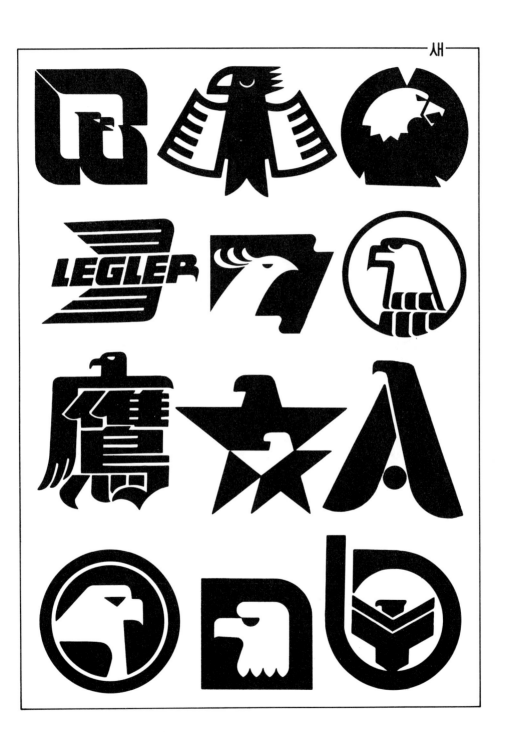

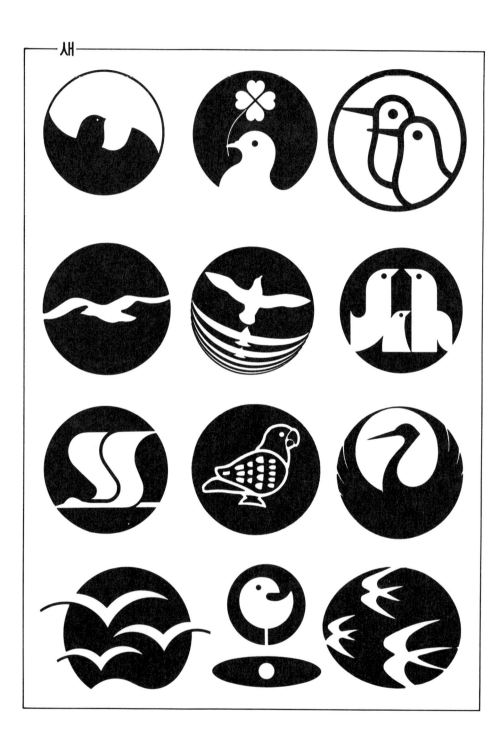

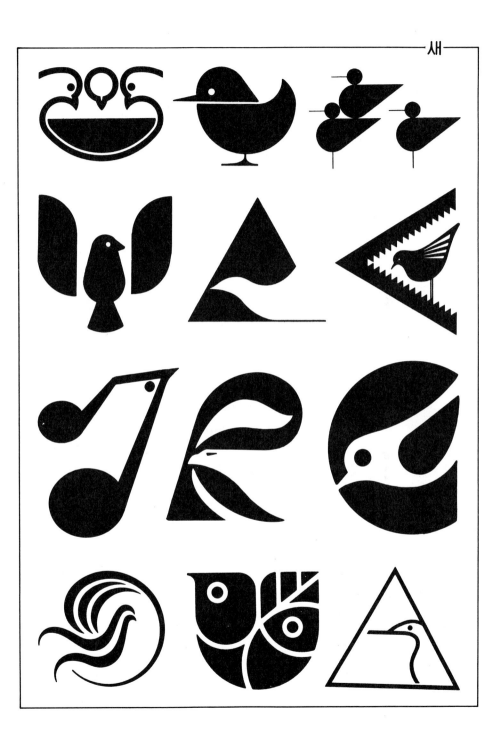

115

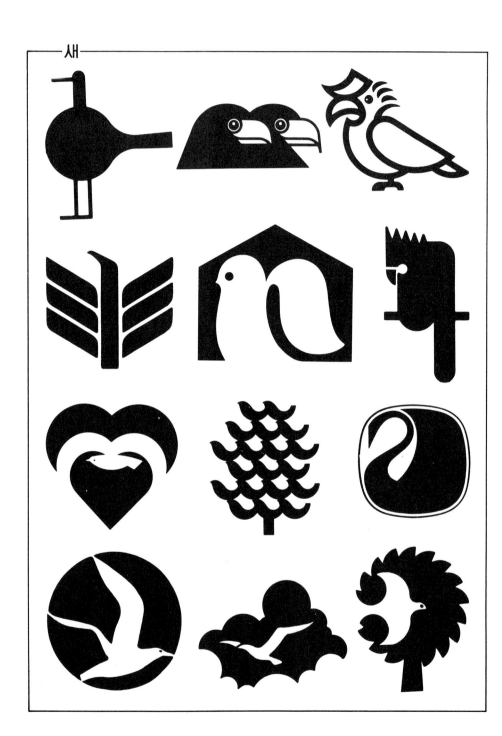

116

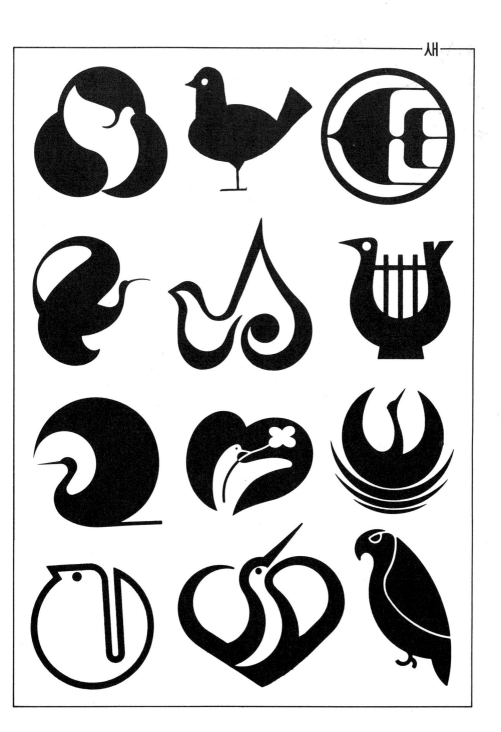

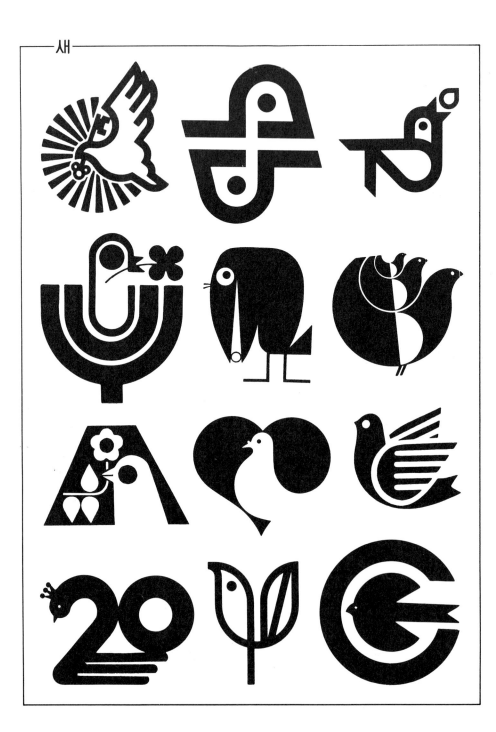

118

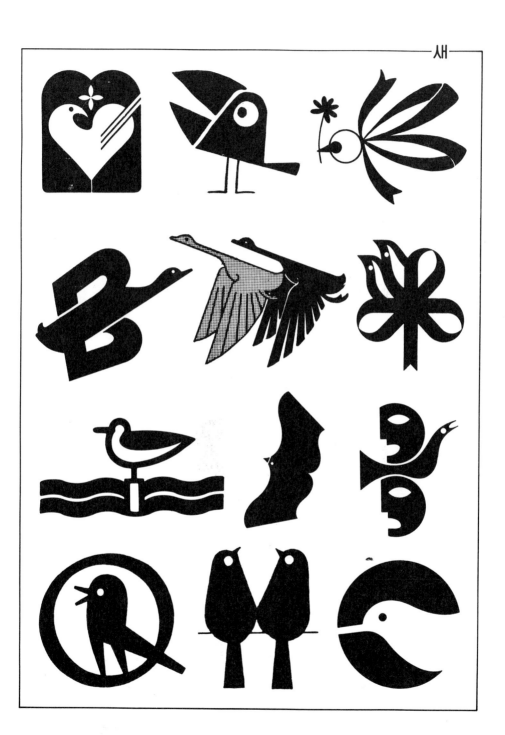

120

121

122

123

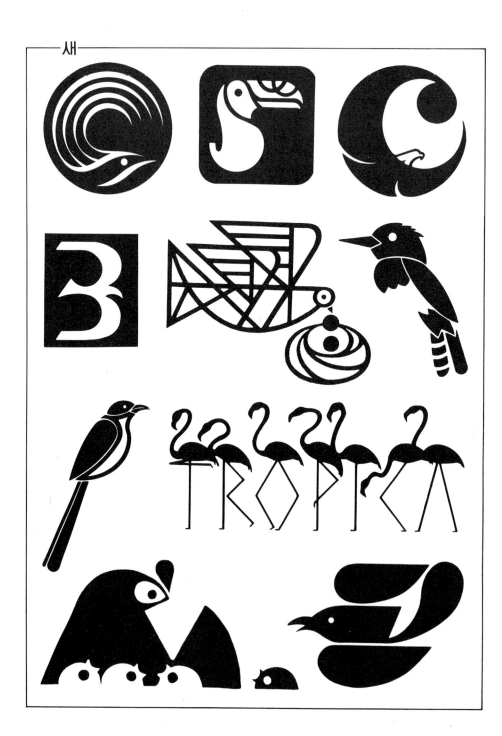

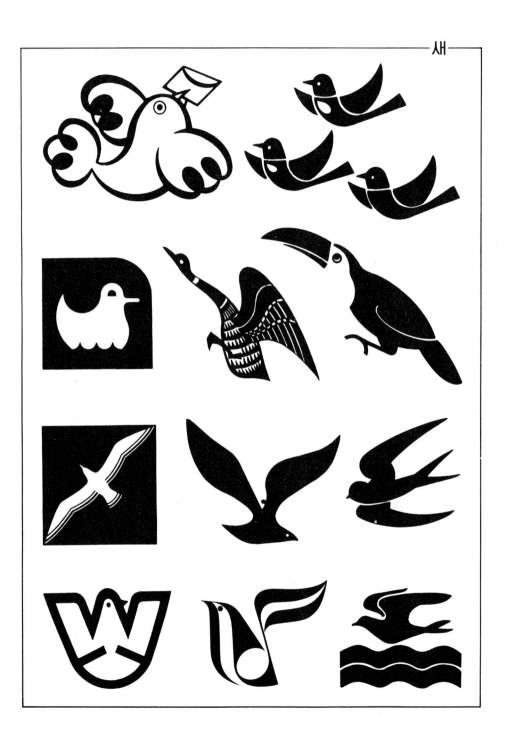

125

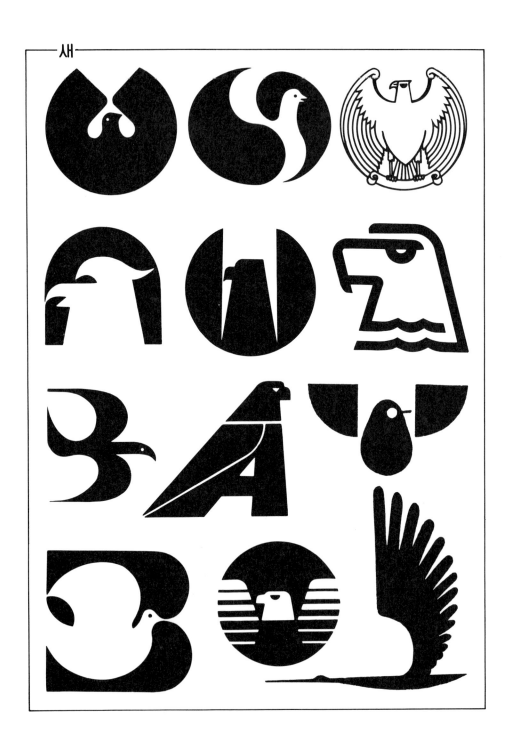

126

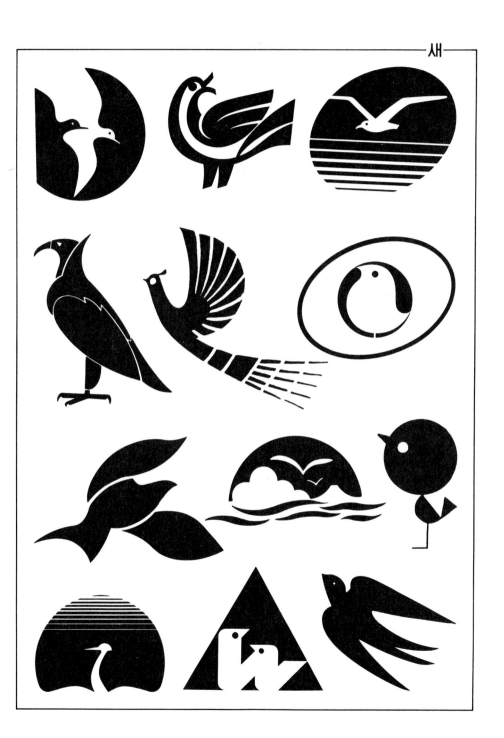

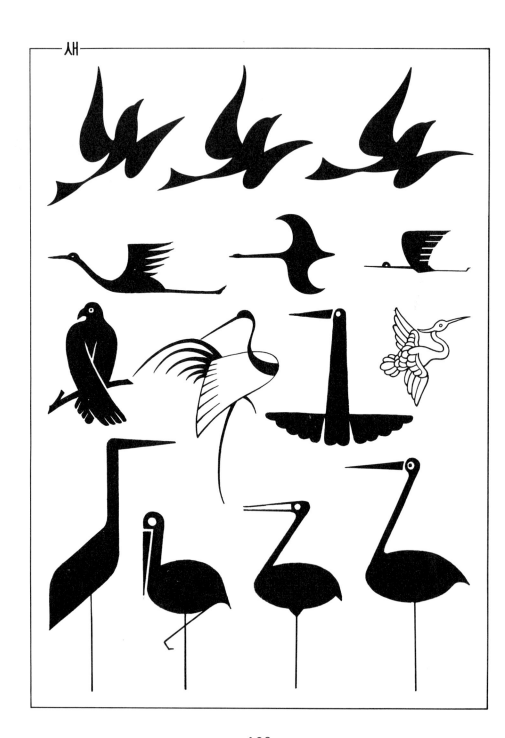

128

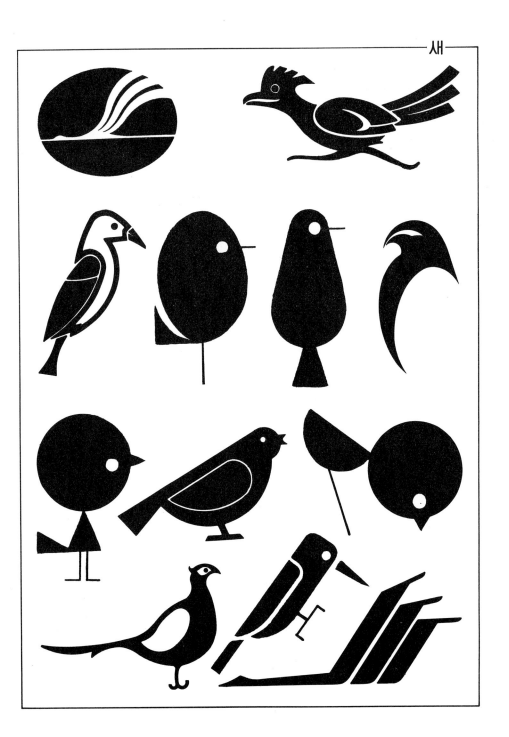

129

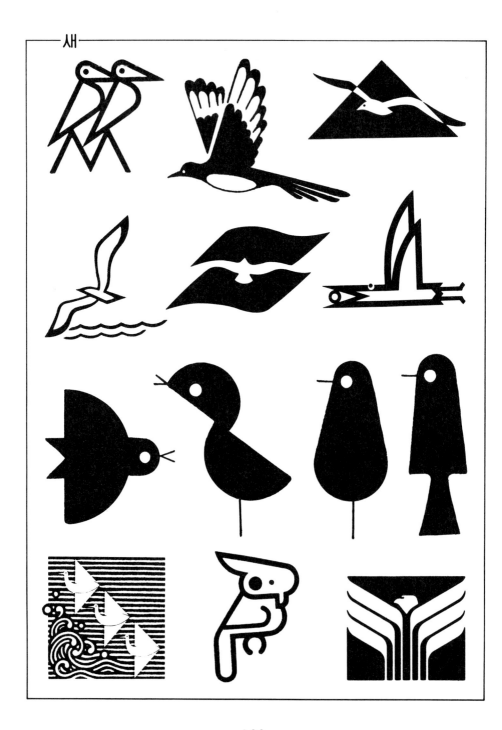

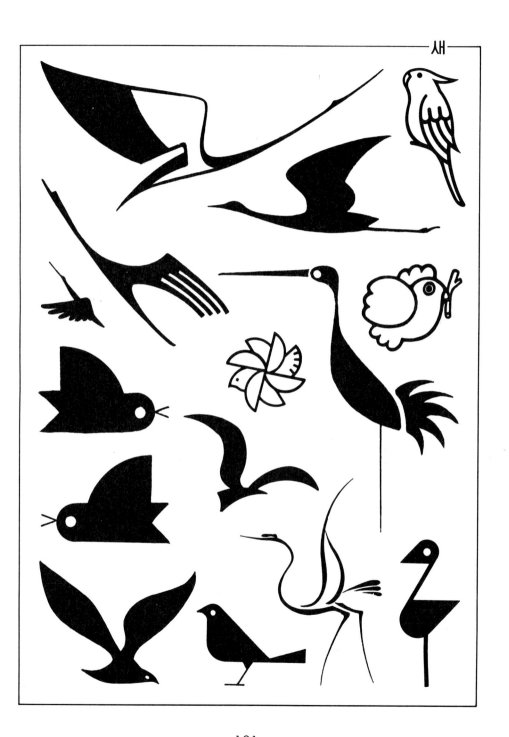

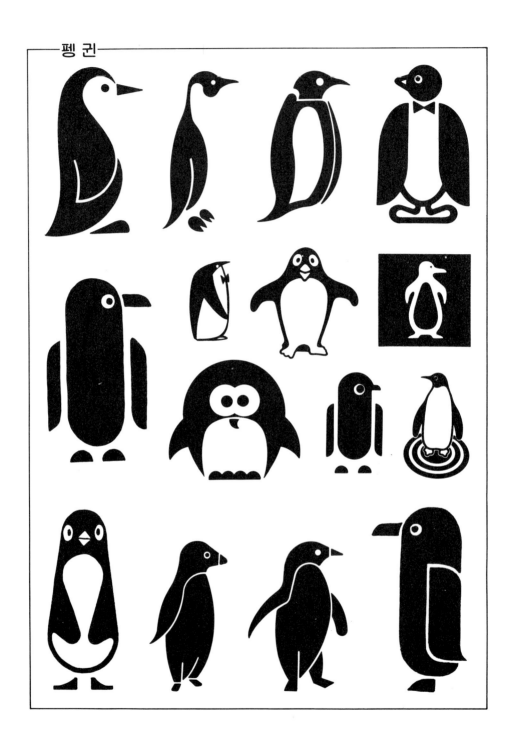

132

DESIGN
MATERIAL

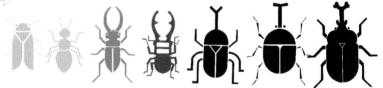

135

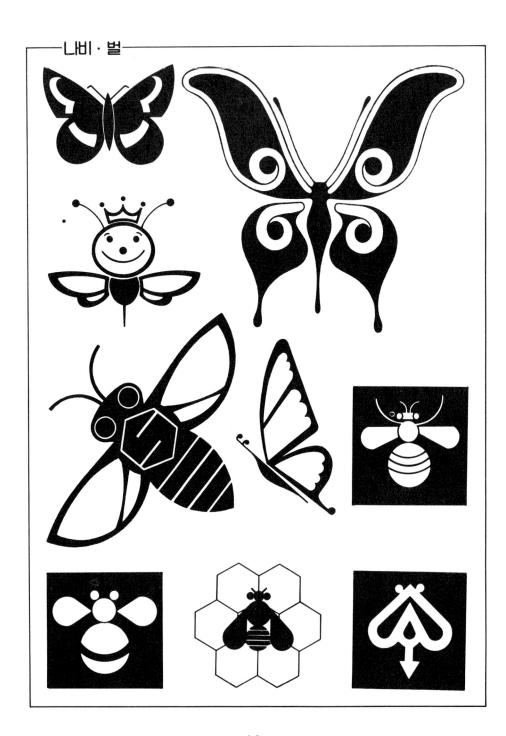

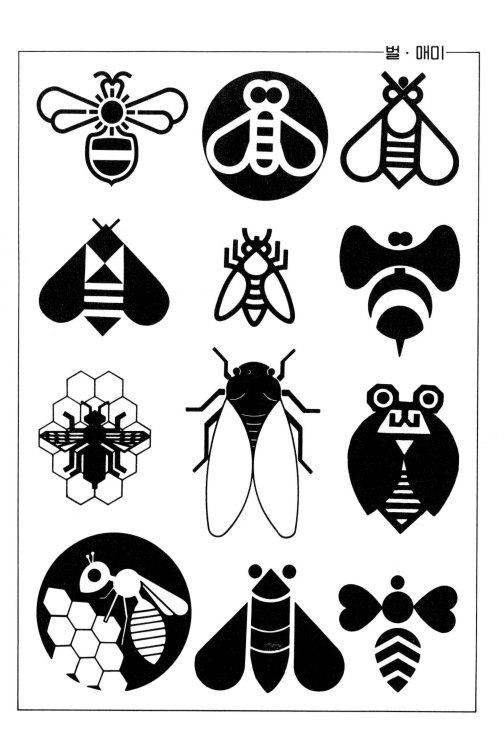

137

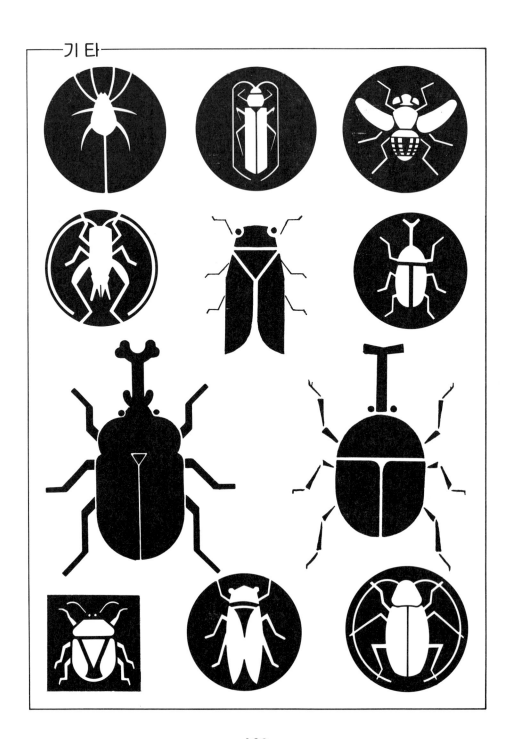

138

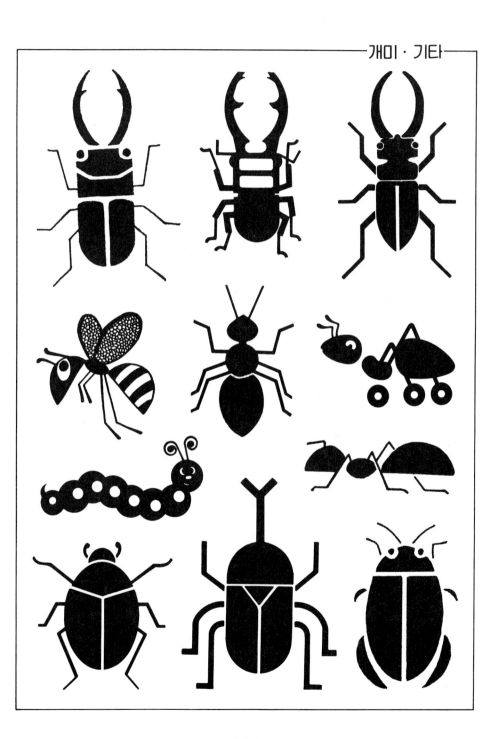

142

DESIGN
MATERIAL

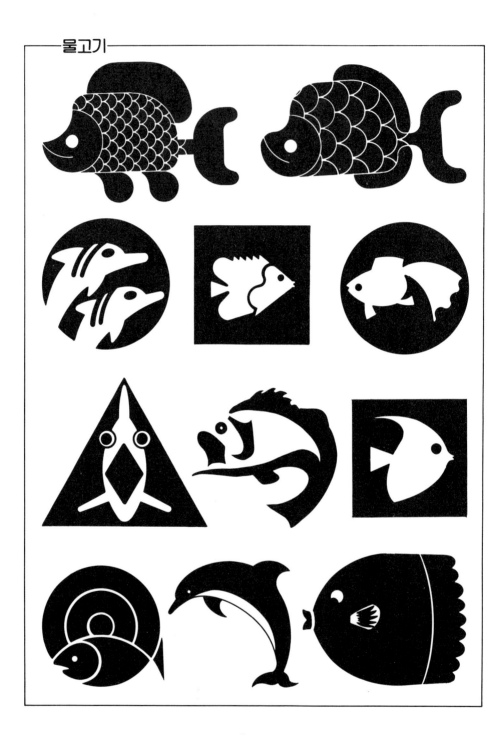

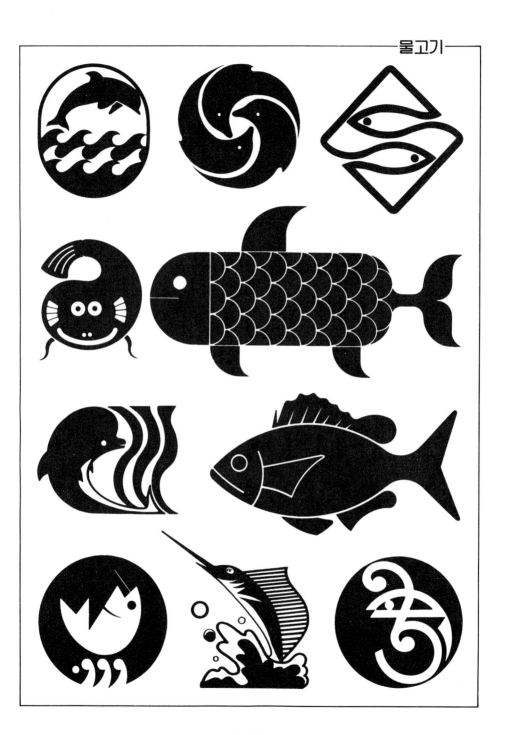

145

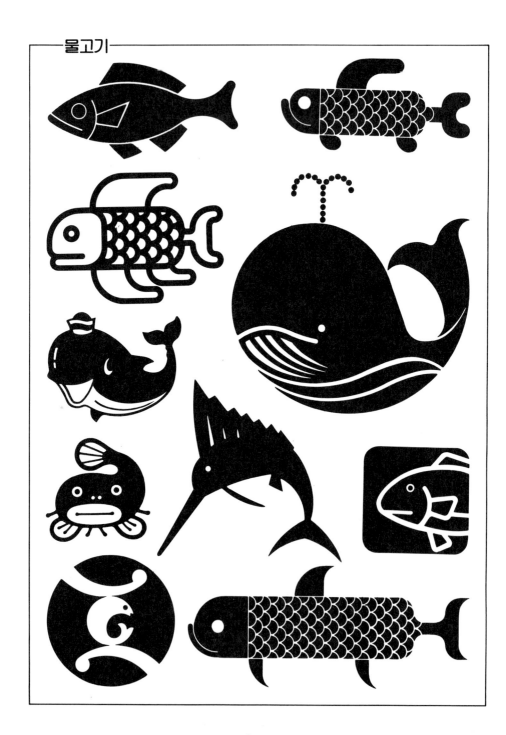

146

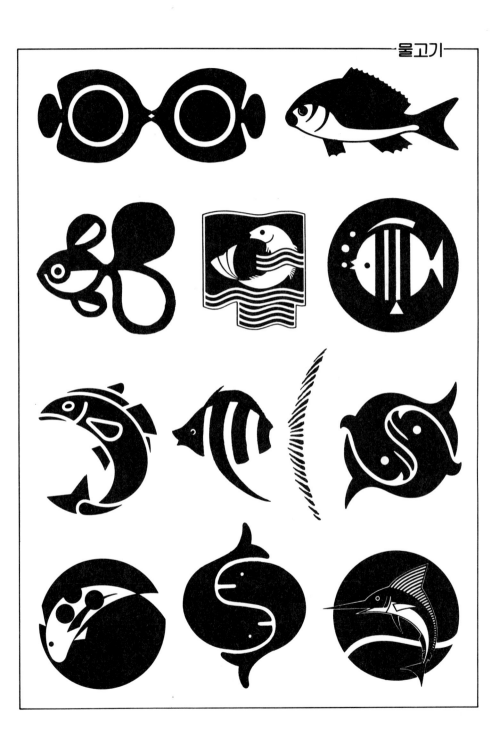

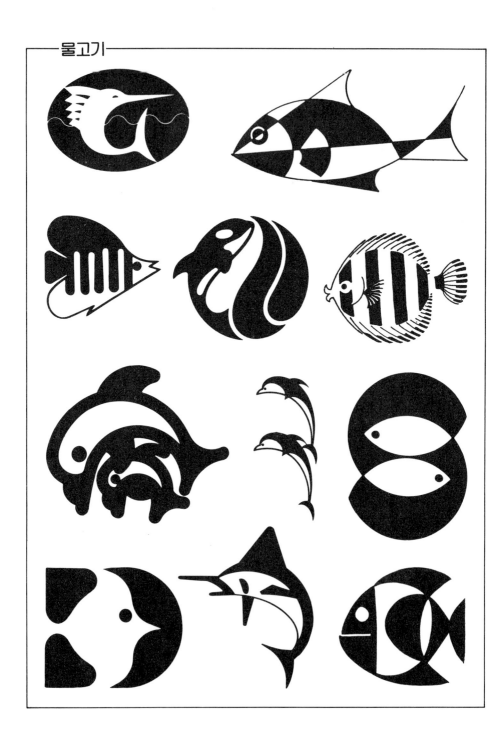

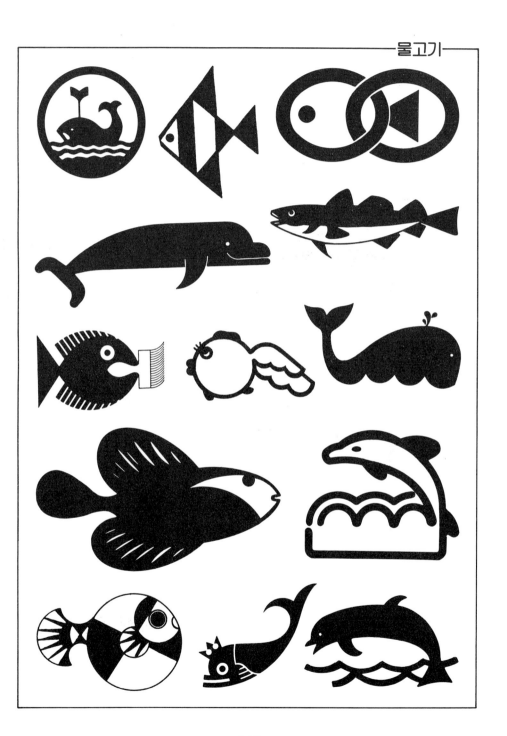

149

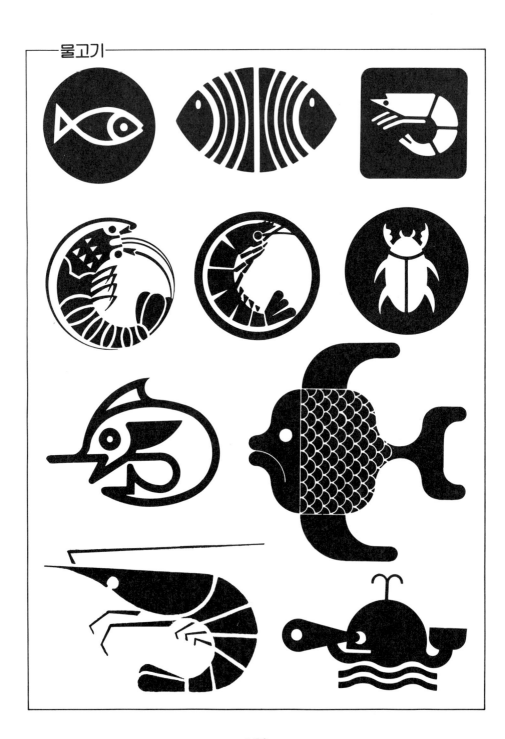

150

151

게

152

154

DESIGN
MATERIAL

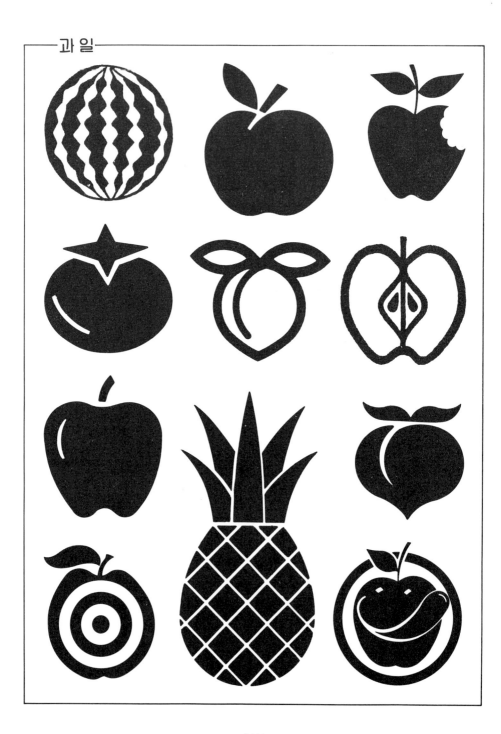

過일

162

—야 채—

164

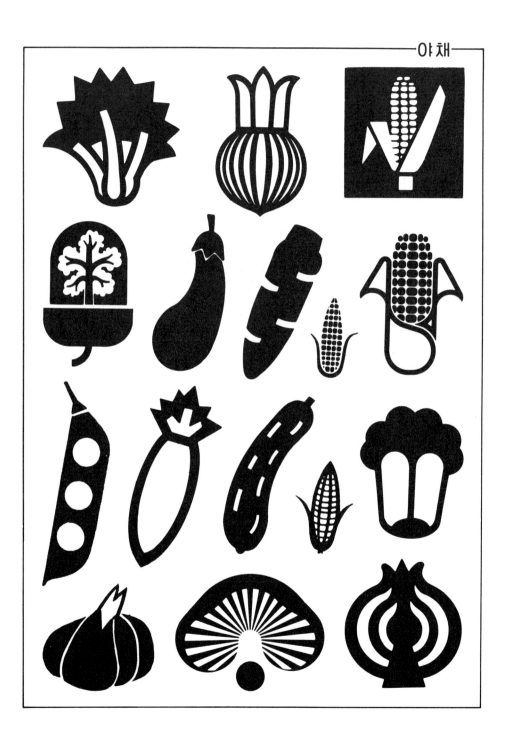

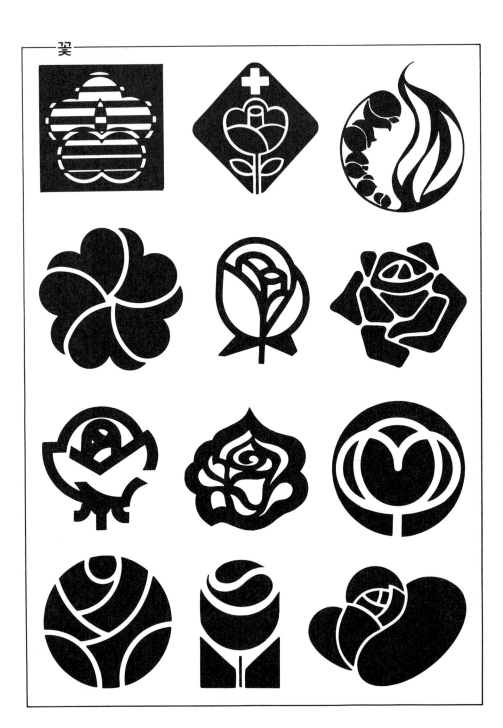

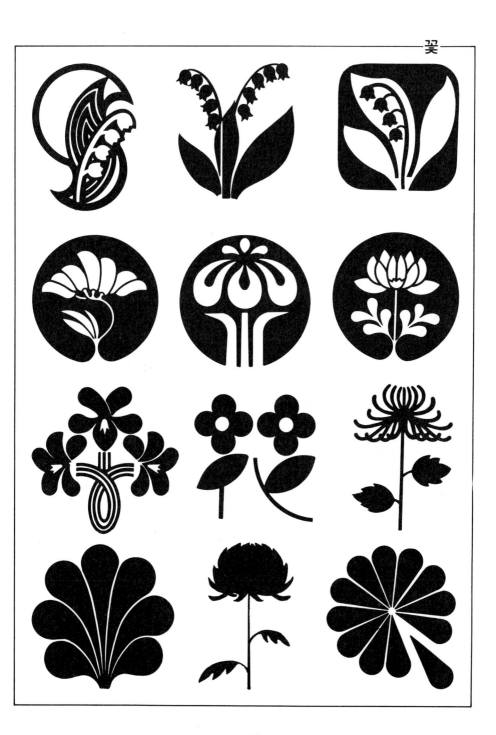

167

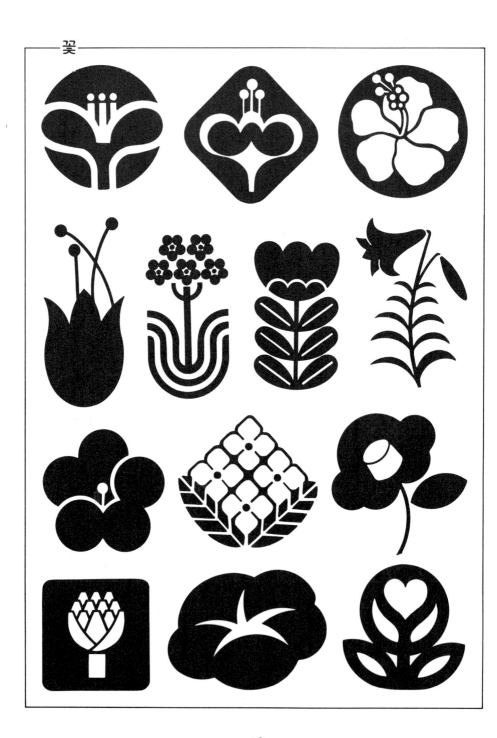

170

꽃

174

175

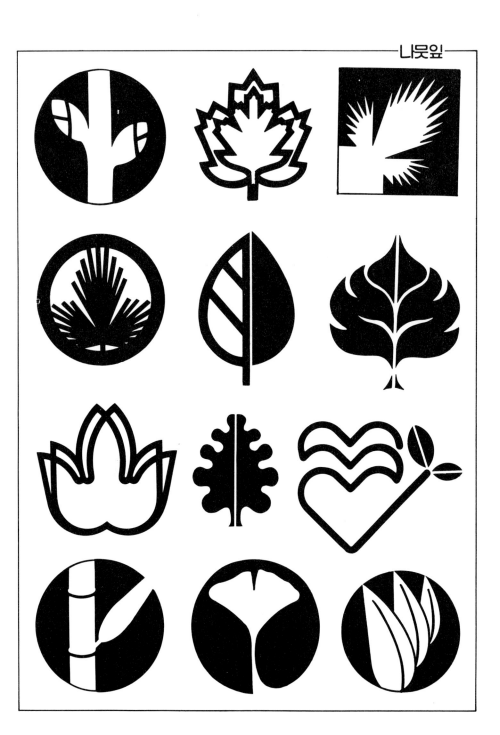

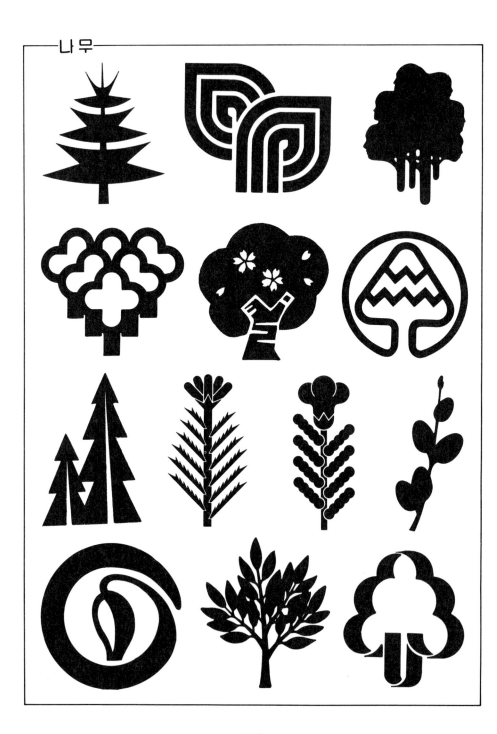

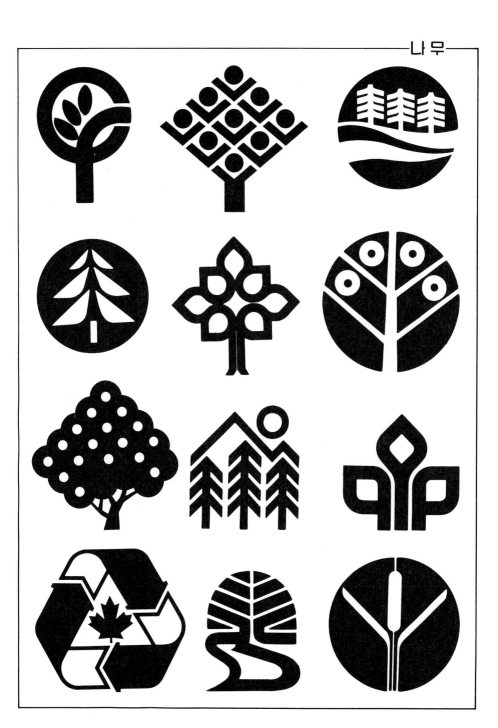

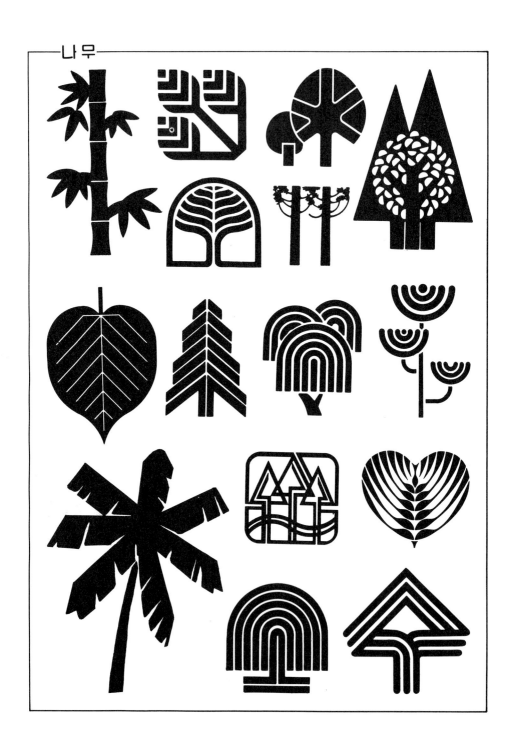

183

나 무

DESIGN
MATERIAL

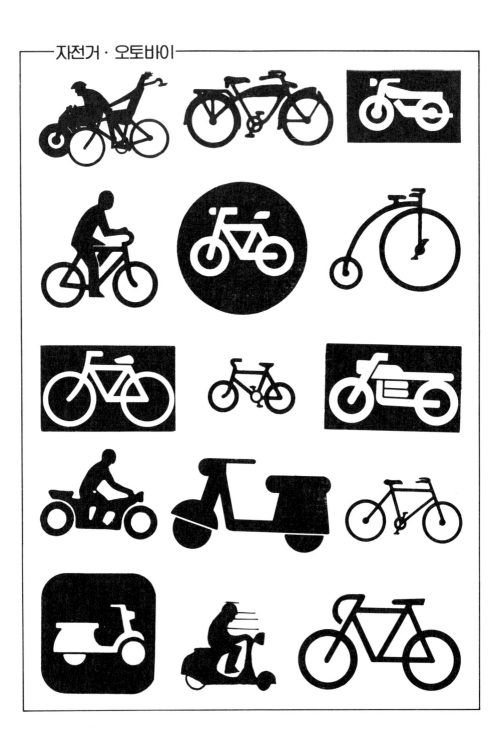

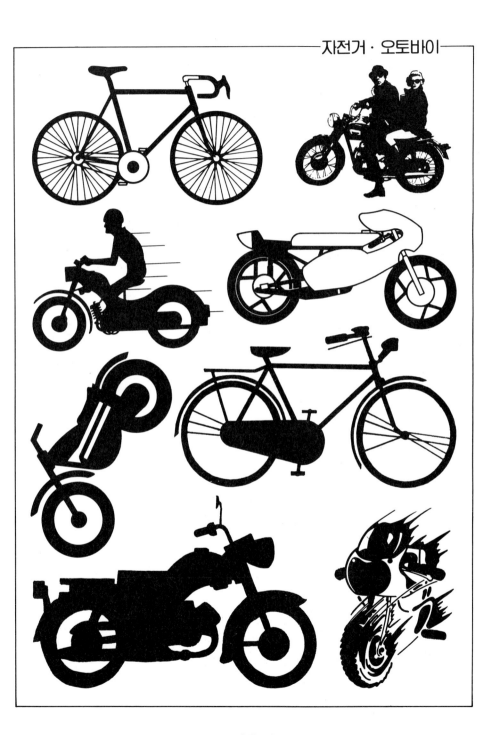

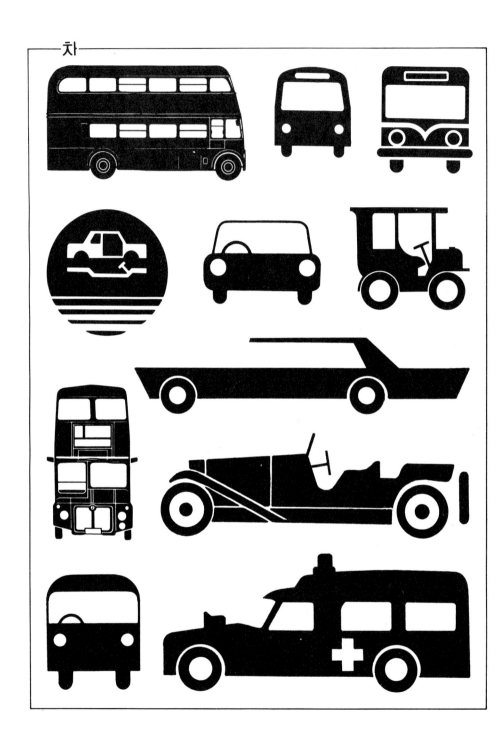

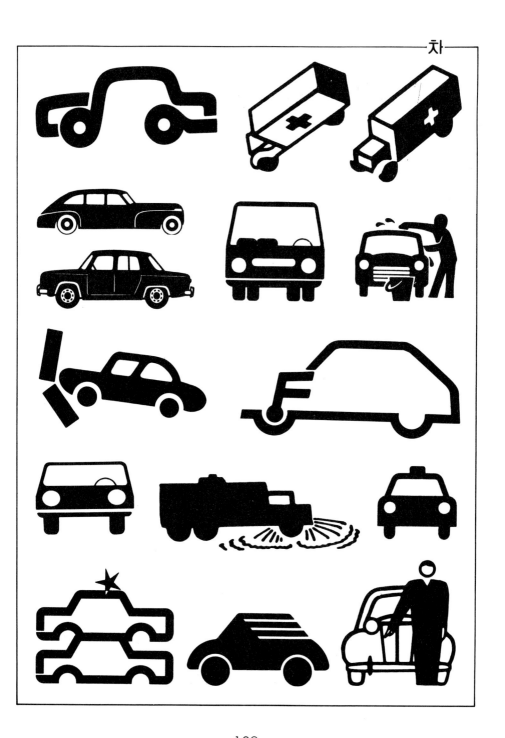

차

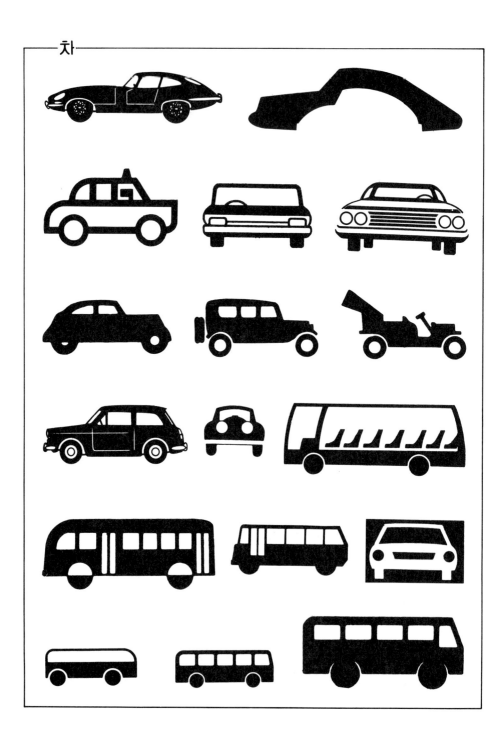

190

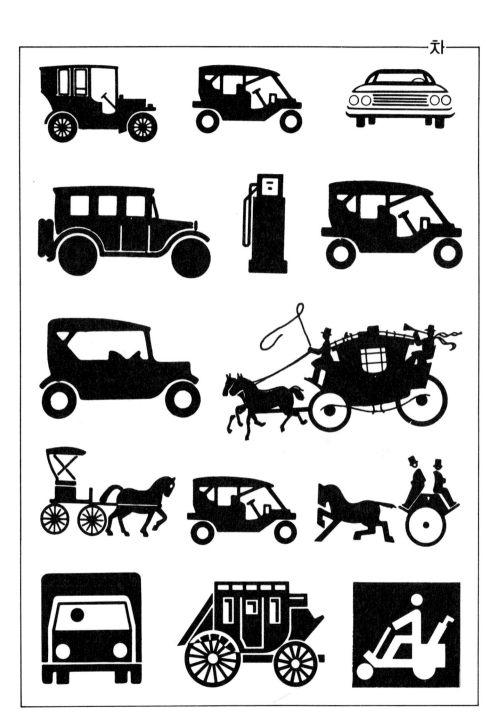

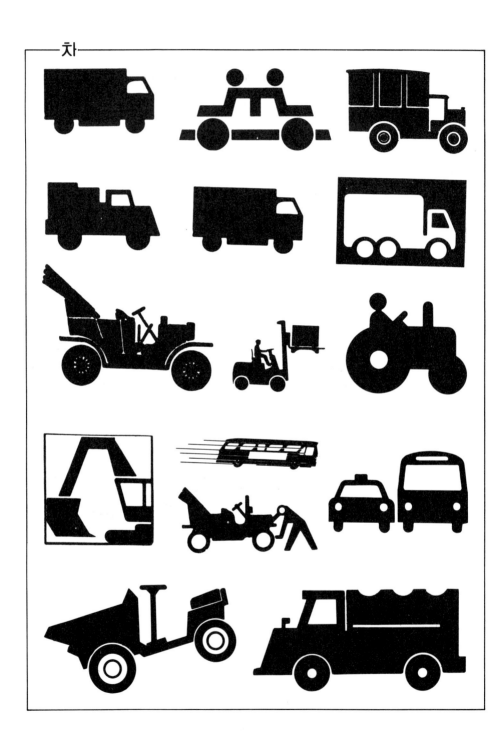

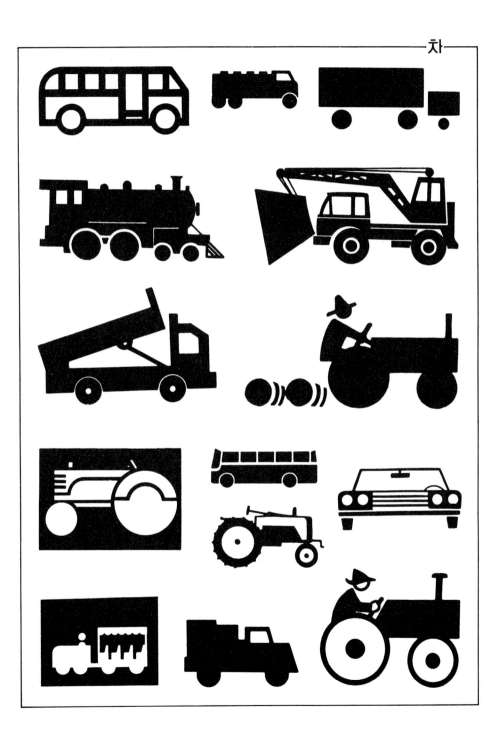

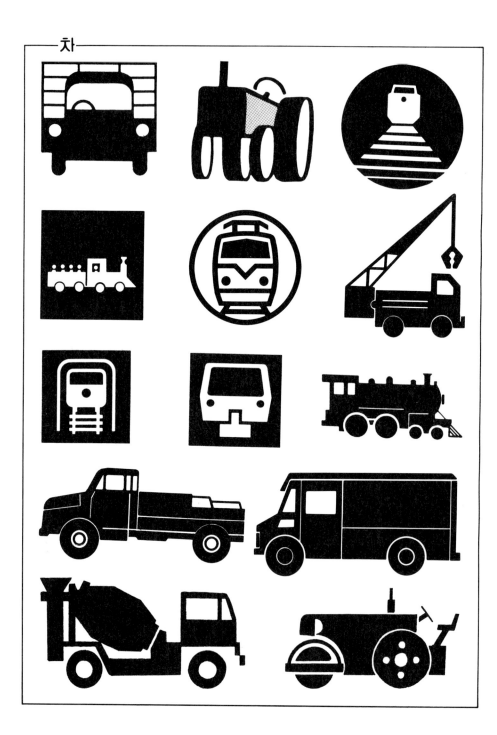

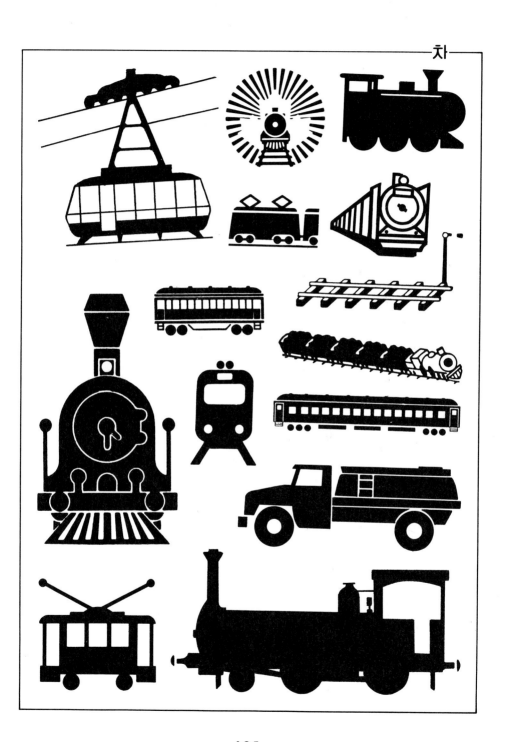

197

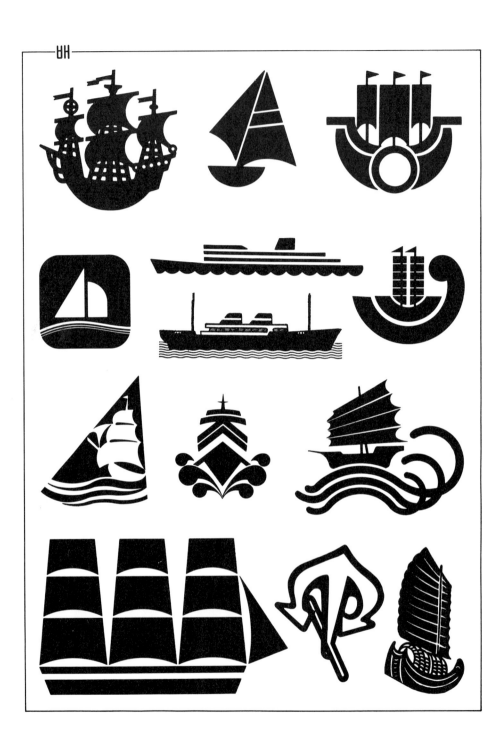

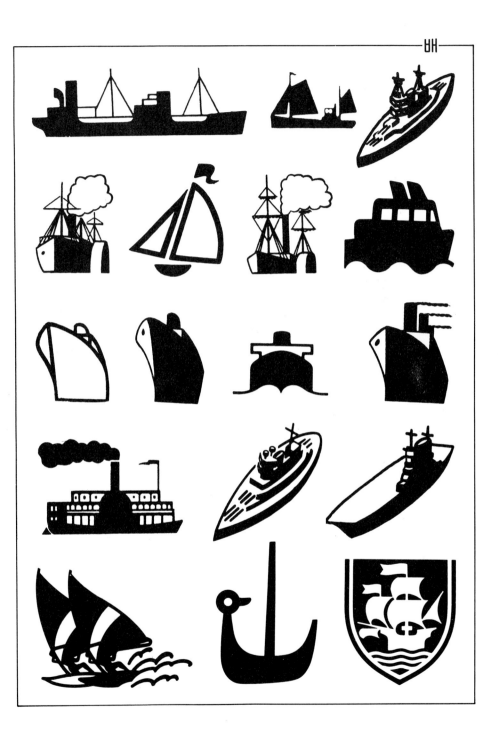

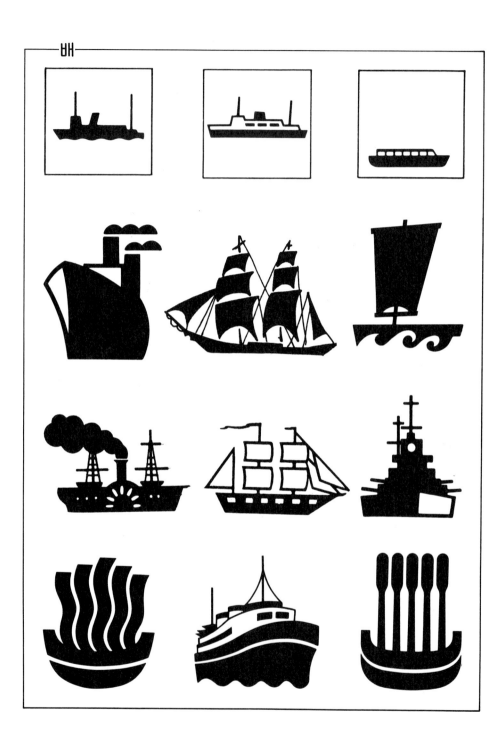

202

DESIGN
MATERIAL

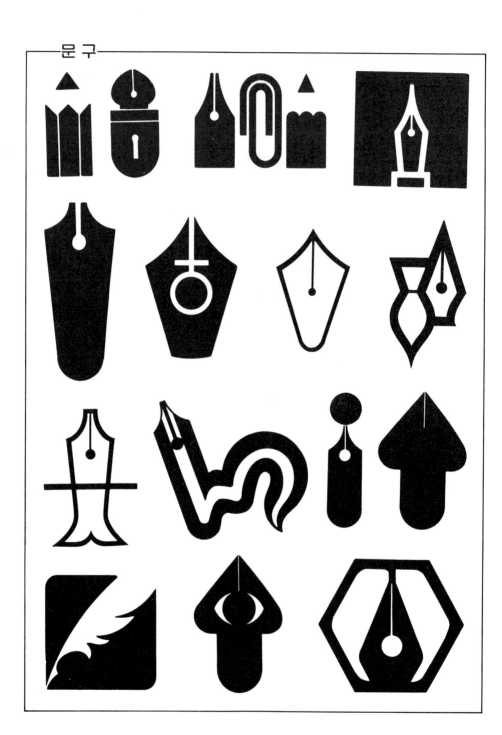

204

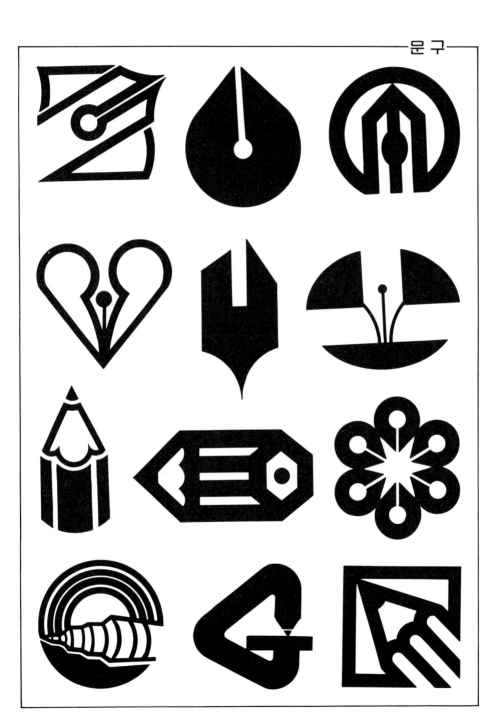

205

206

208

209

210

215

악 기

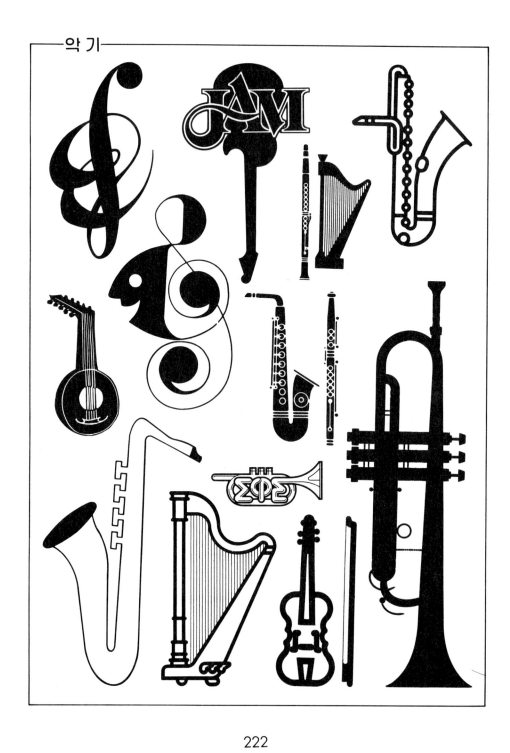

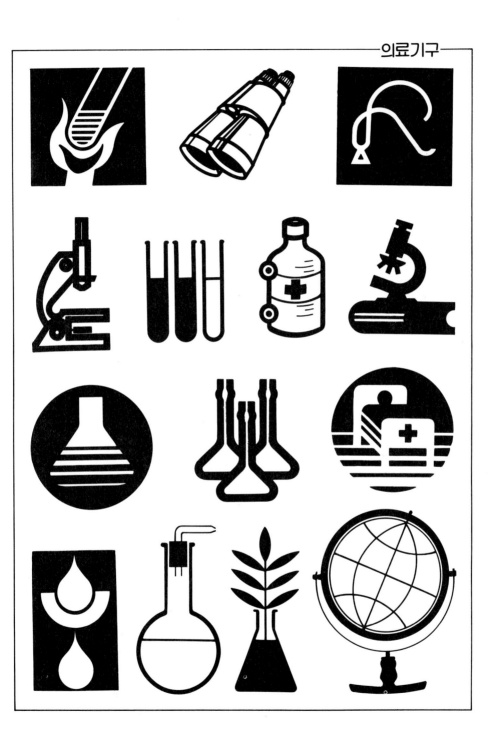

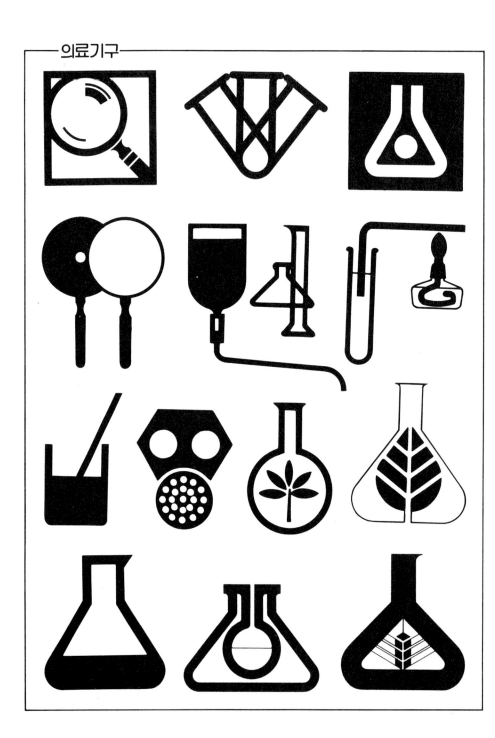

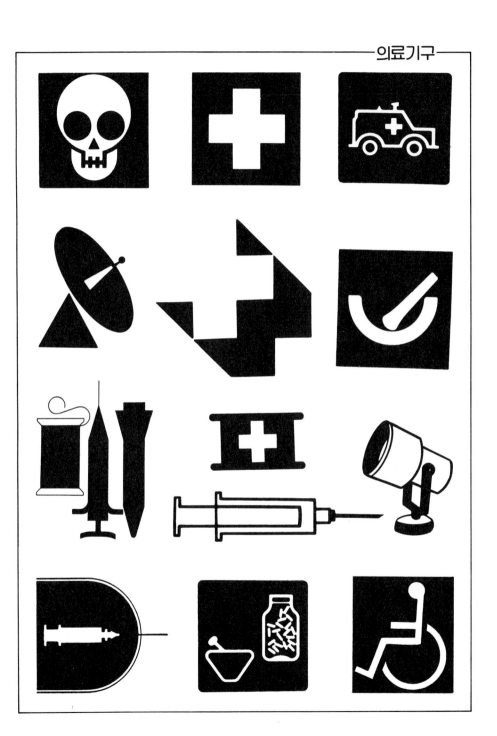

225

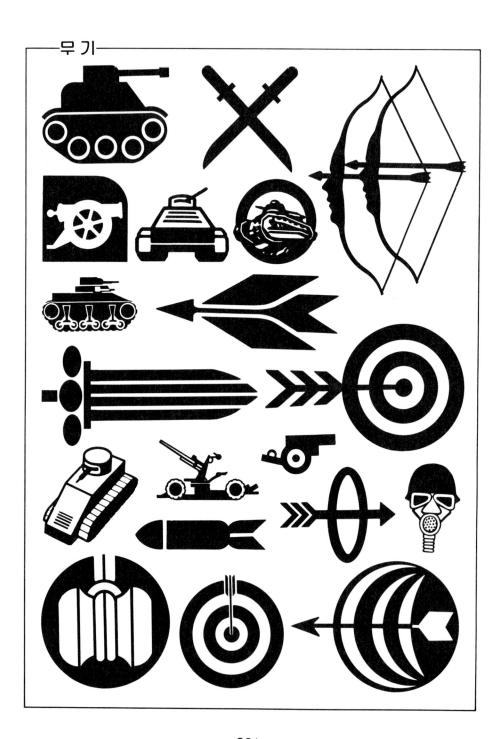

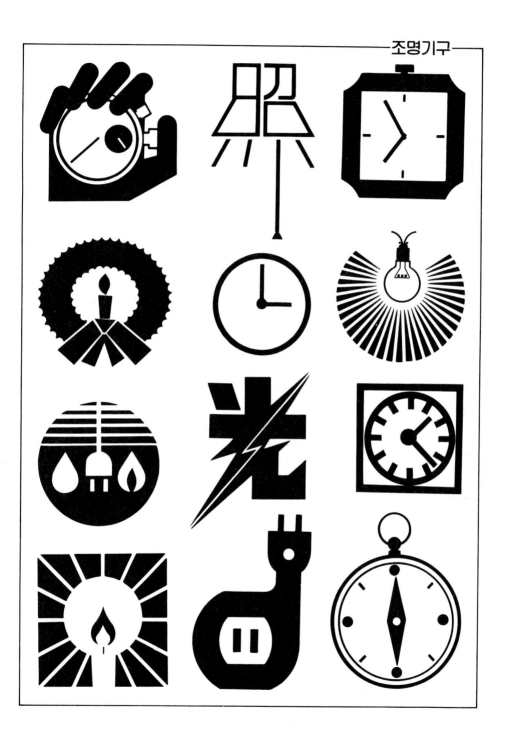

227

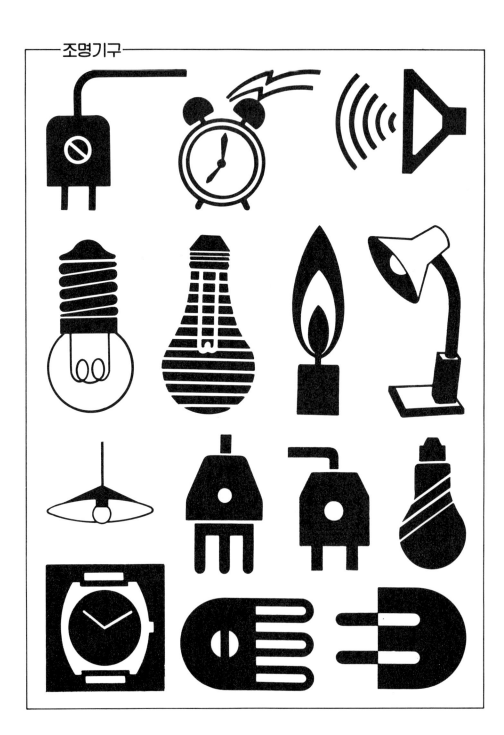

228

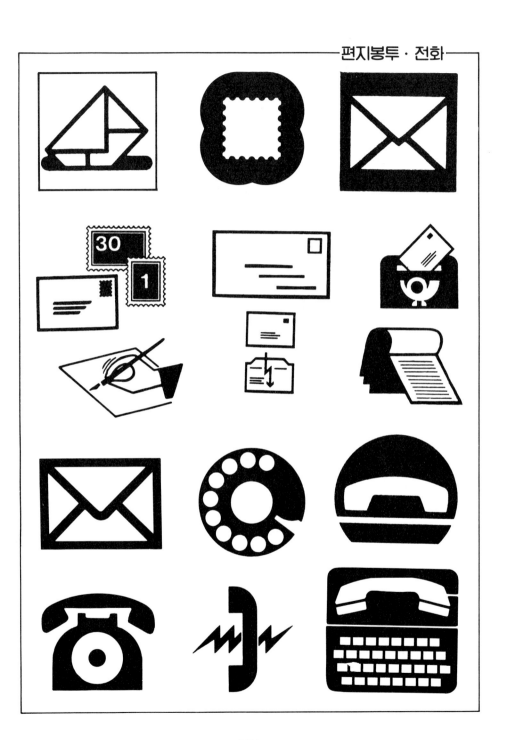

233

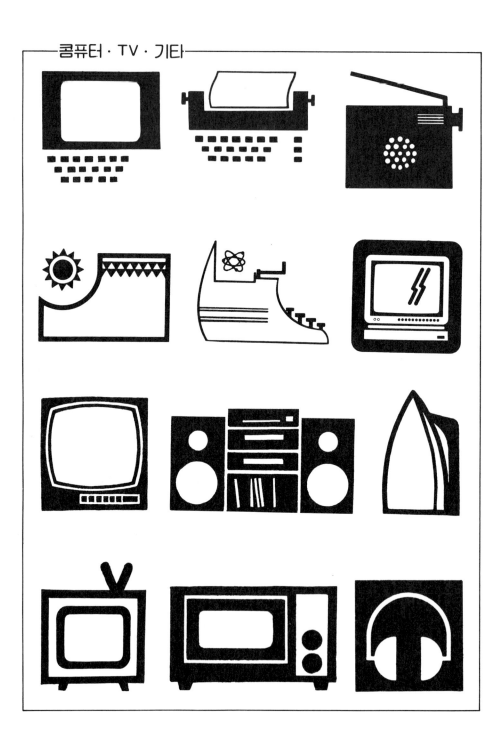

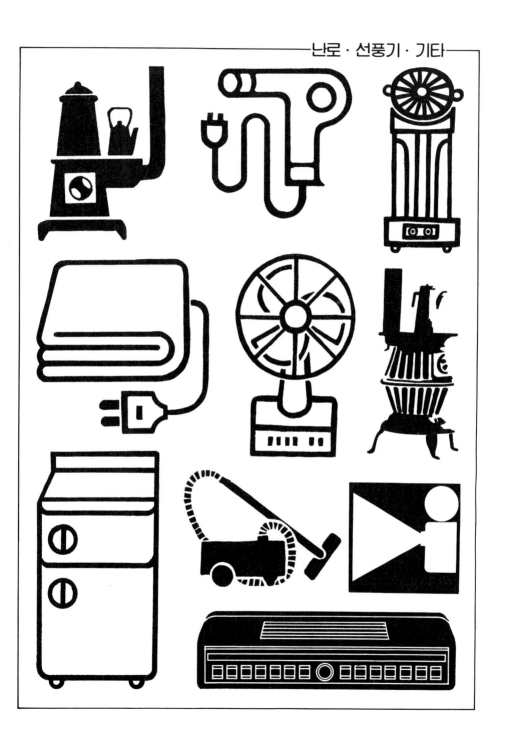

235

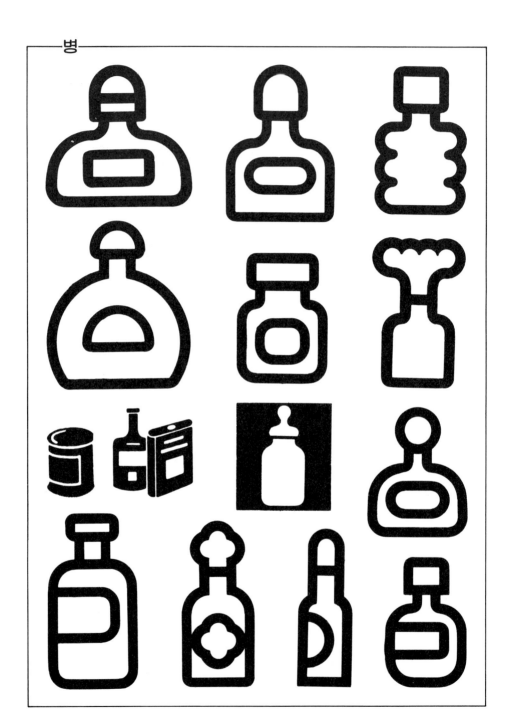

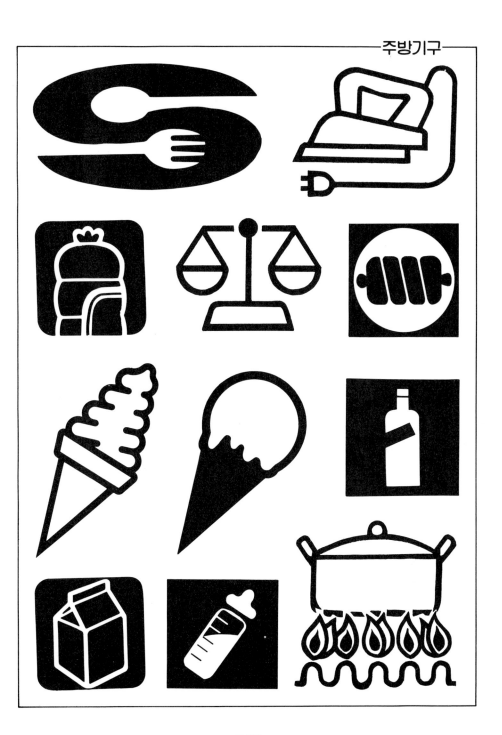

237

240

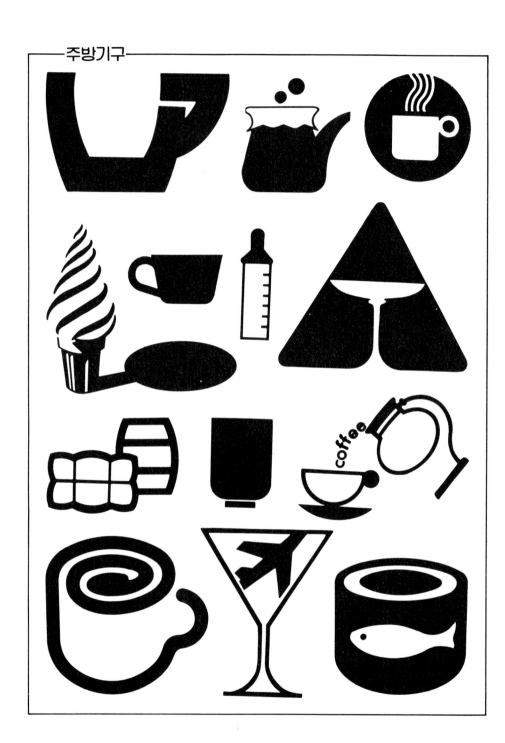

242

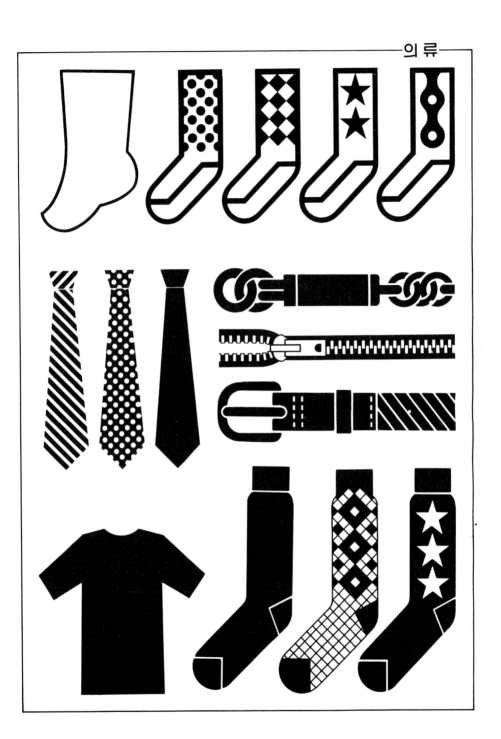

243

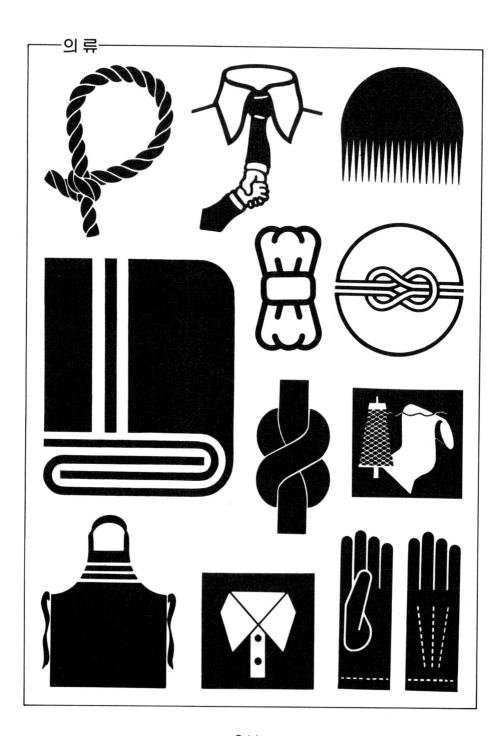

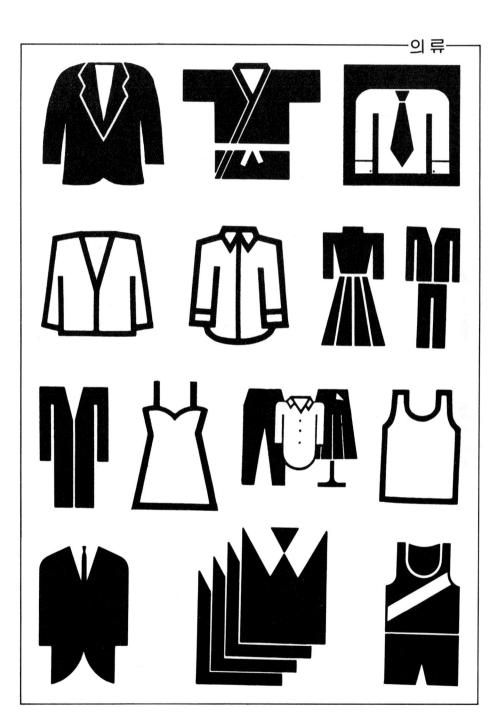

246

247

248

251

252

255

공구

261

262

264

DESIGN
MATERIAL

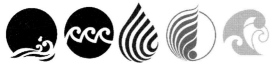

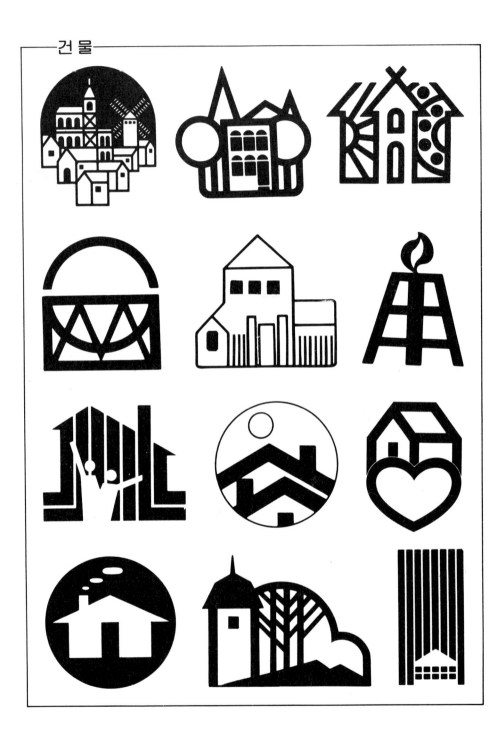

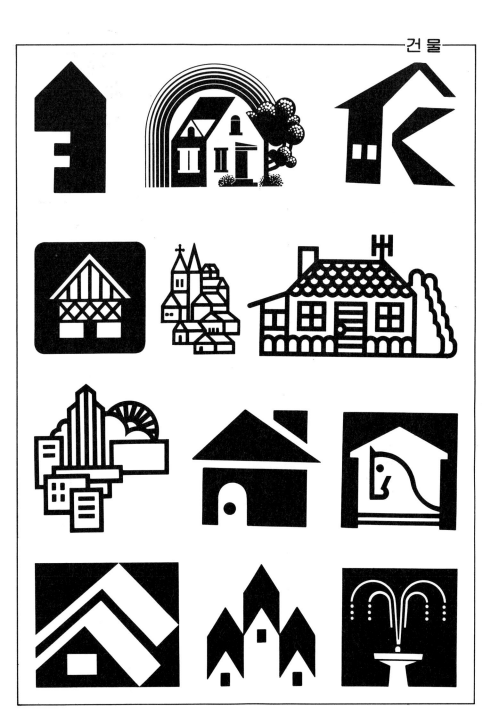

268

건 물

272

275

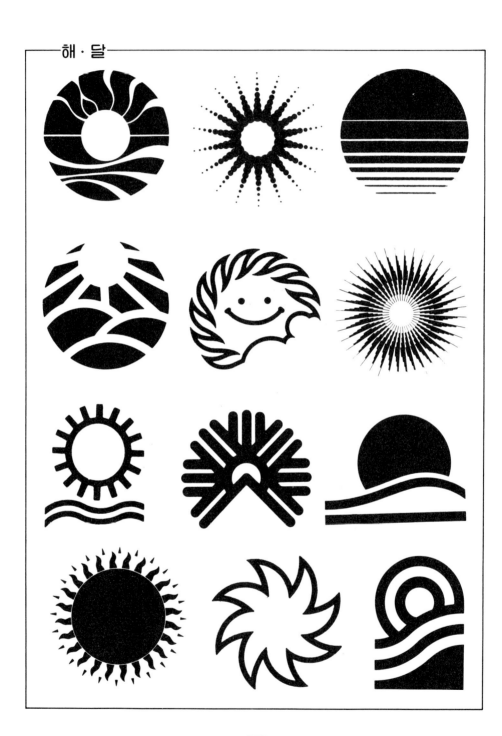

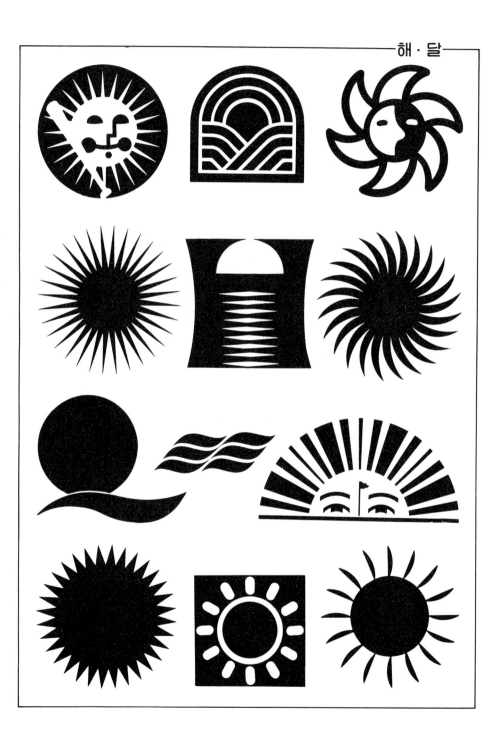

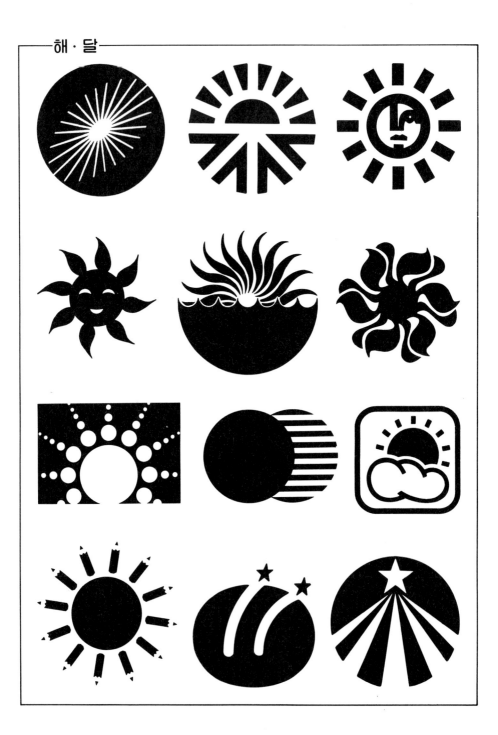

278

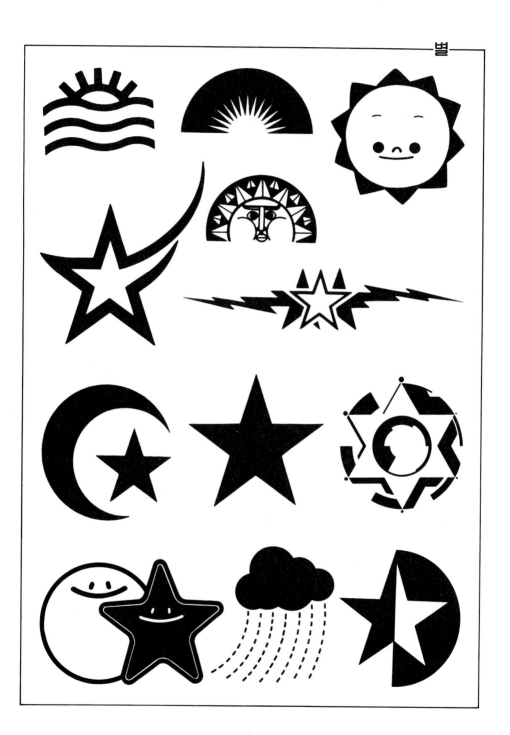

282

285

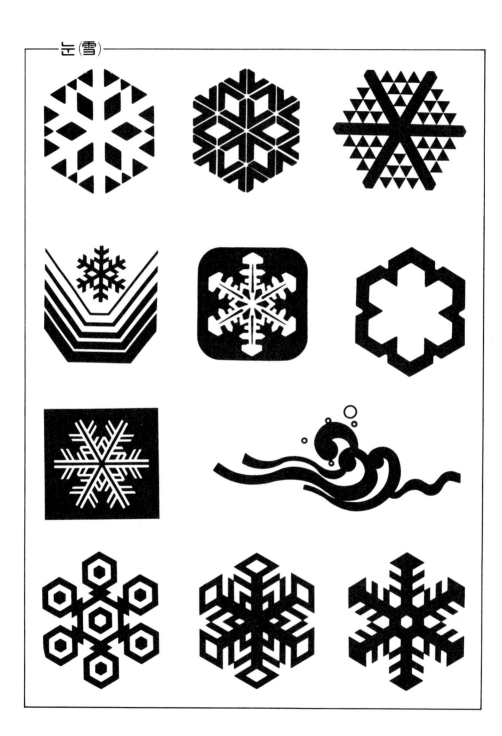

눈(雪)

288

DESIGN
MATERIAL

10 추상형

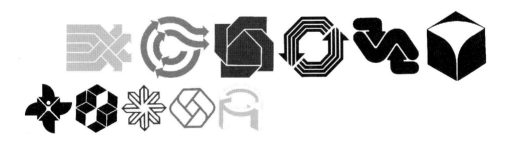

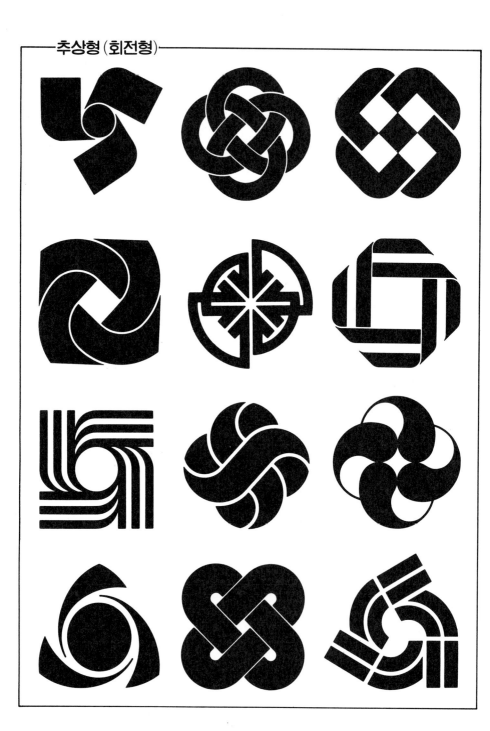

290

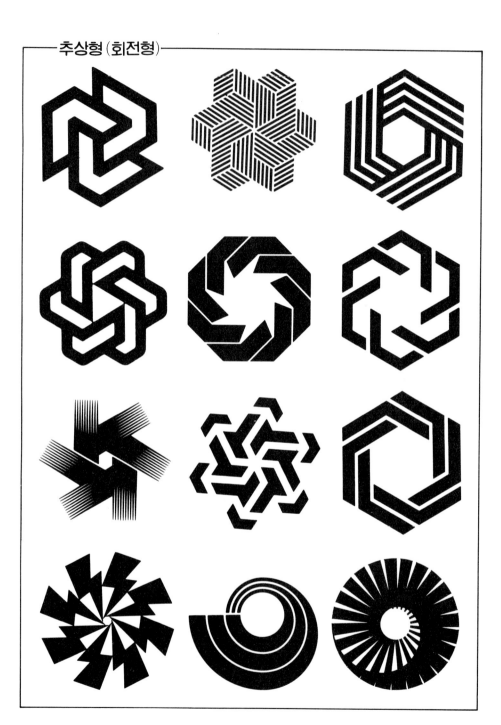

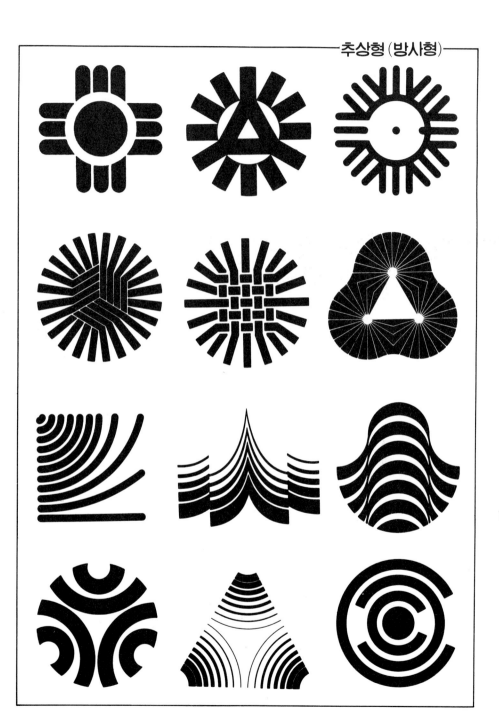

293

추상형 (삼각형)

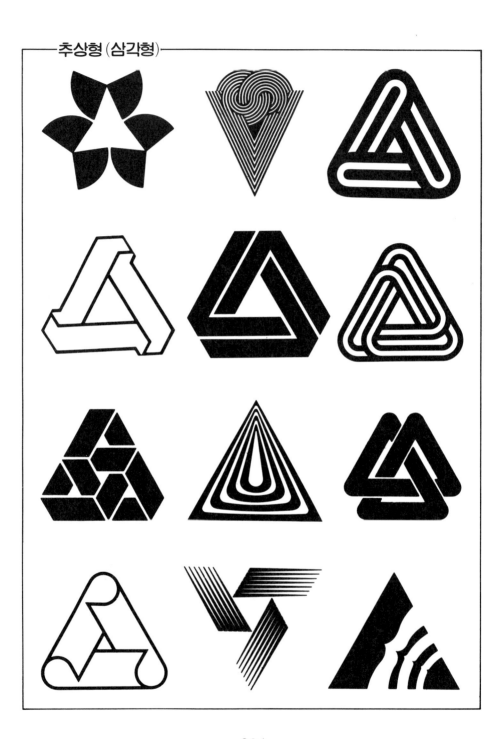

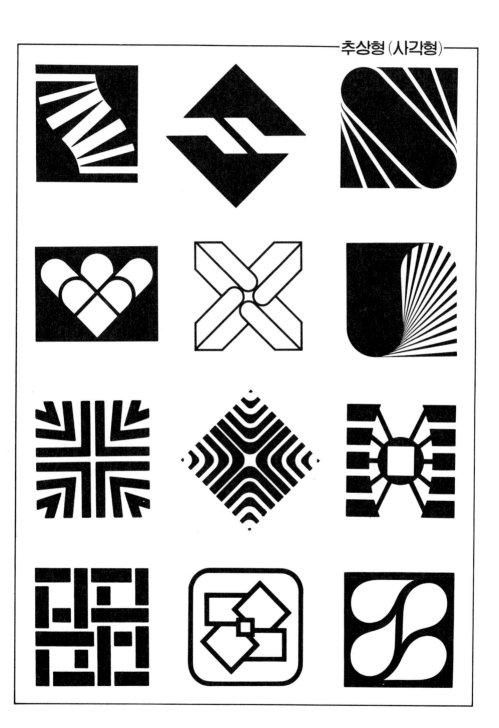

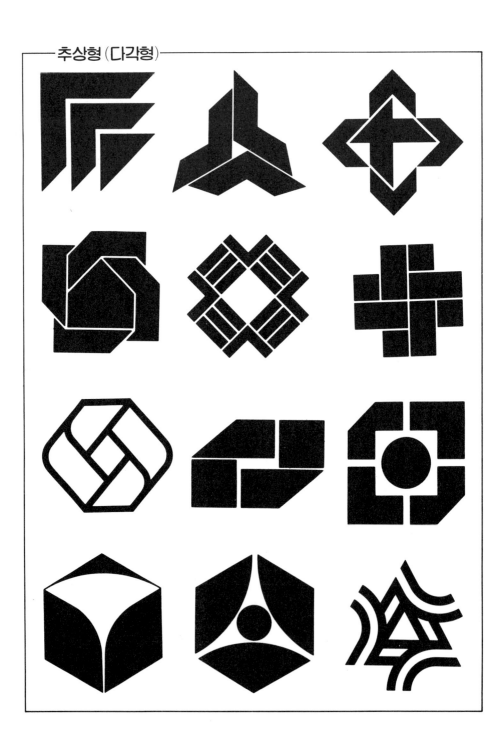

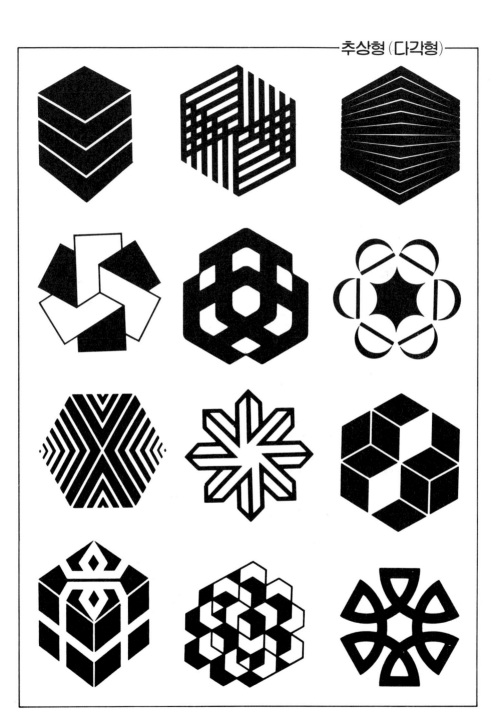

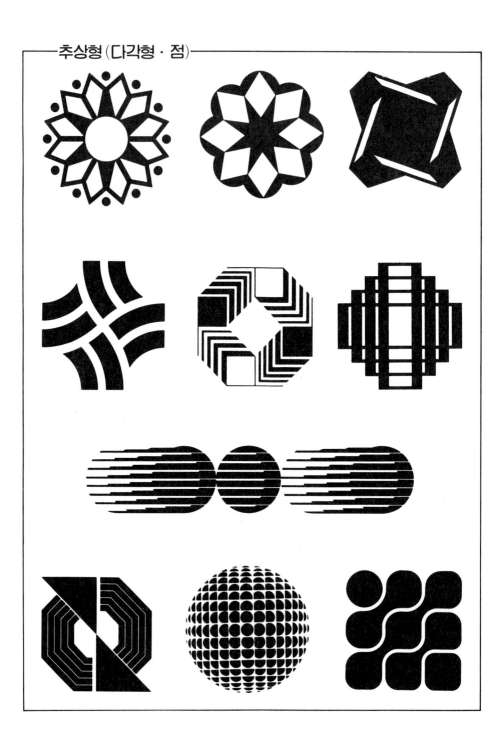

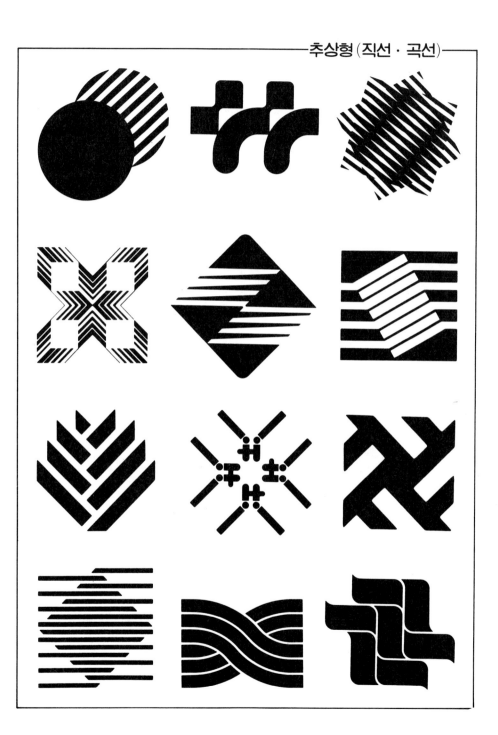

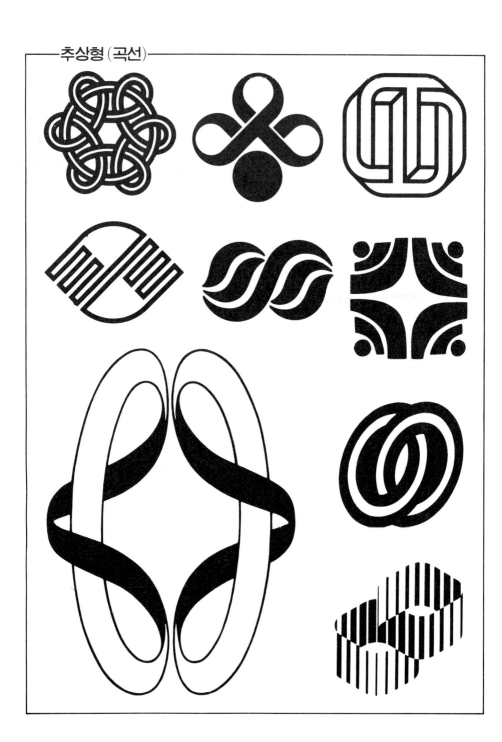

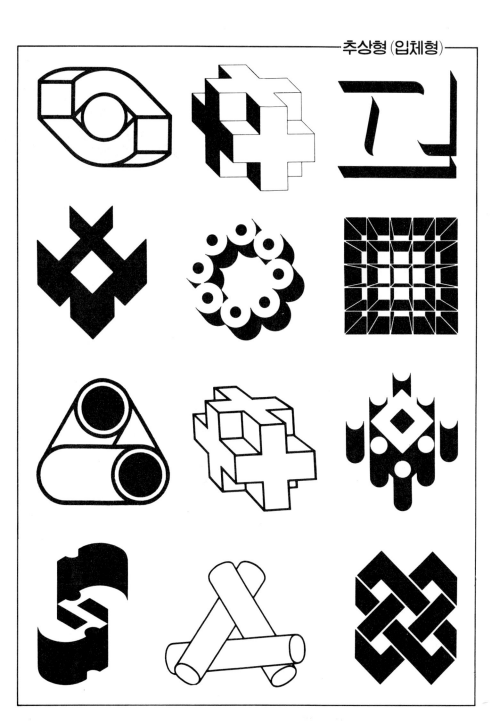

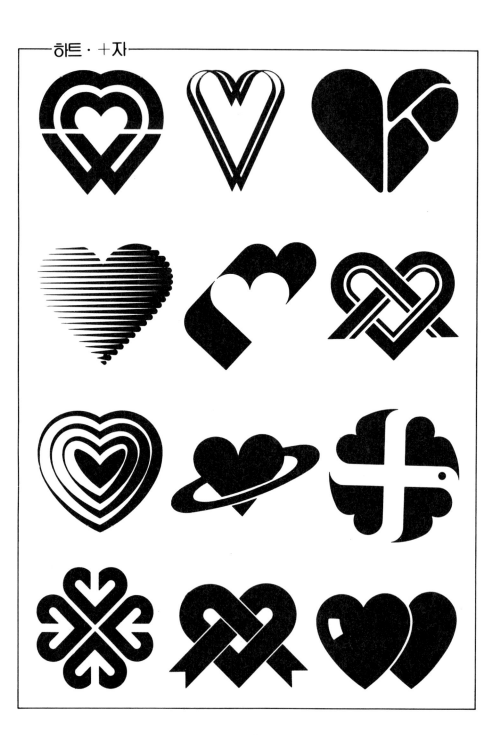

302

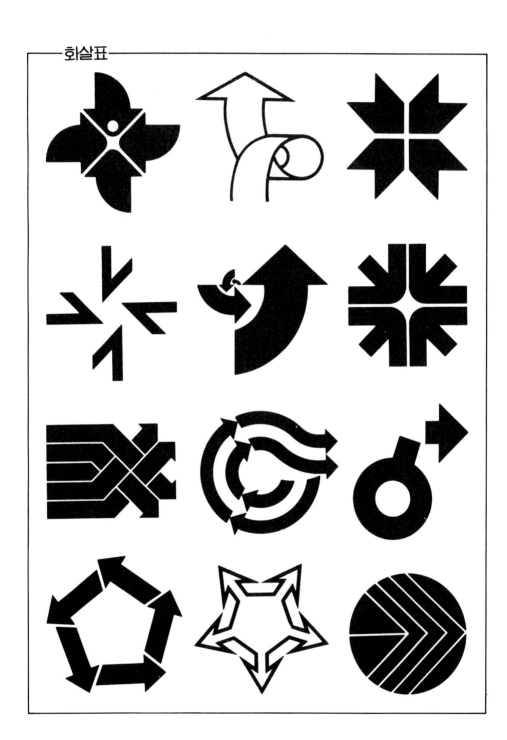

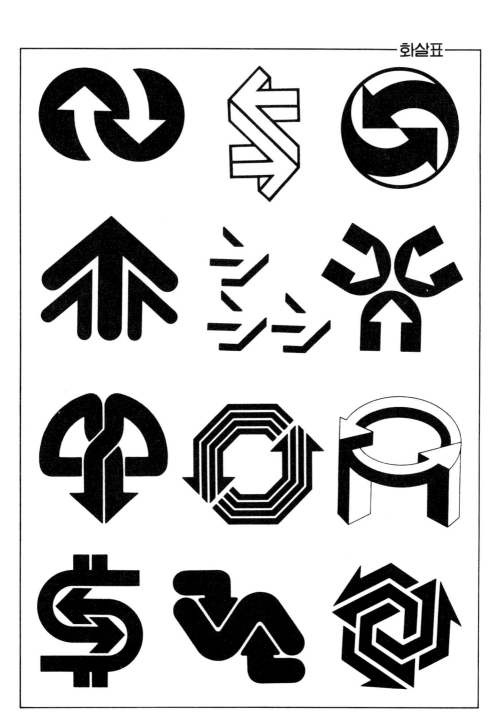

DESIGN
MATERIAL

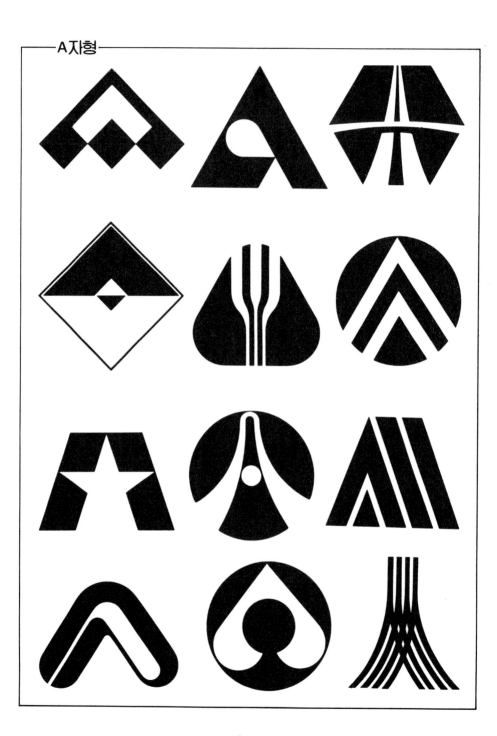

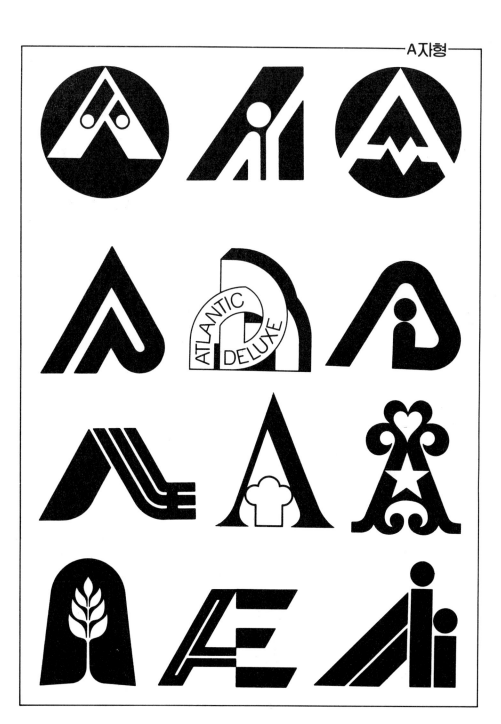

309

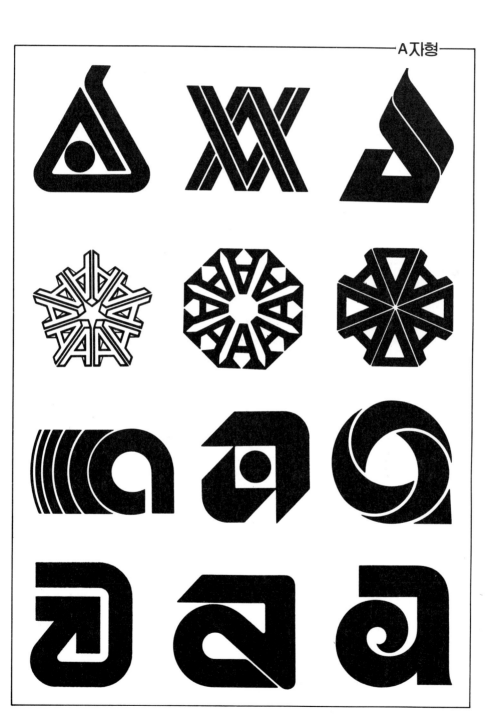

311

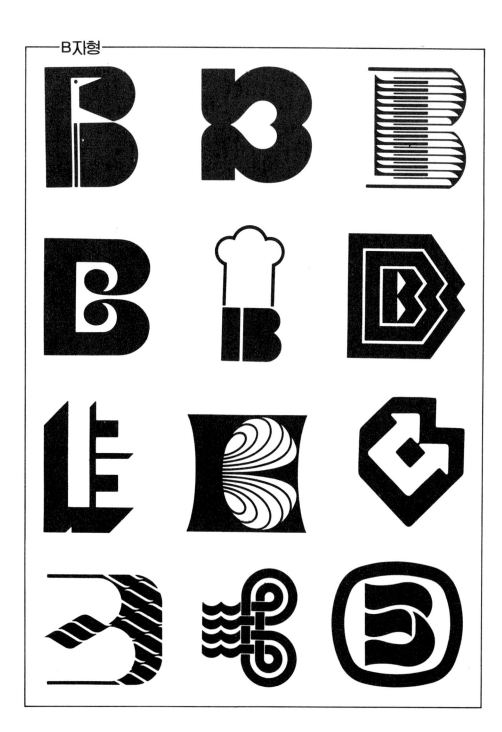

312

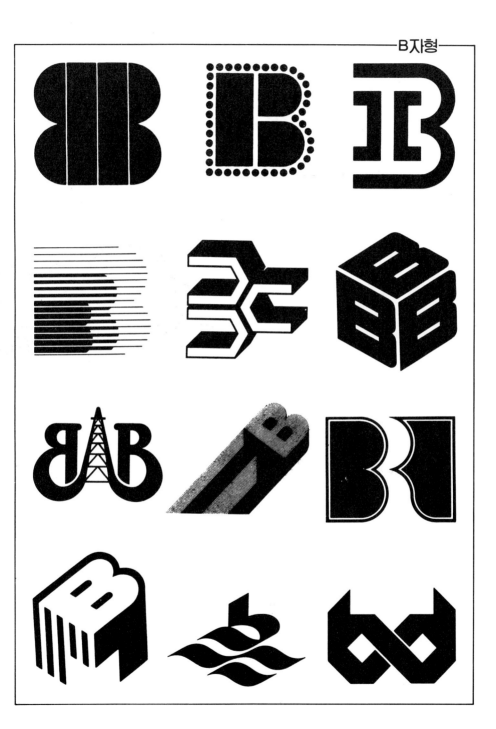

313

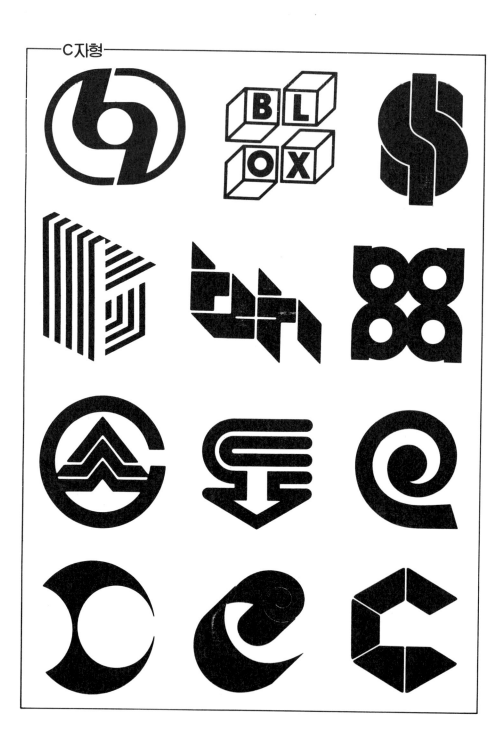

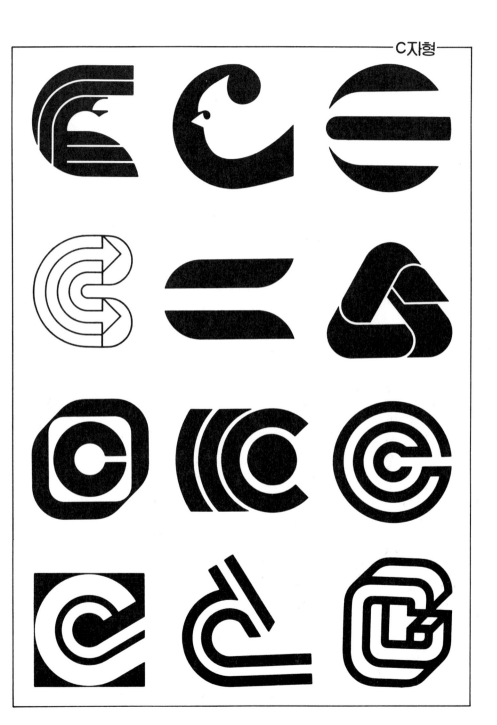

315

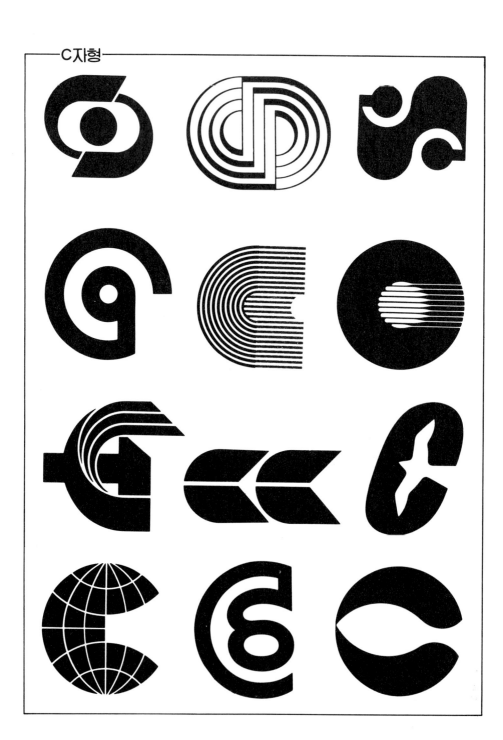

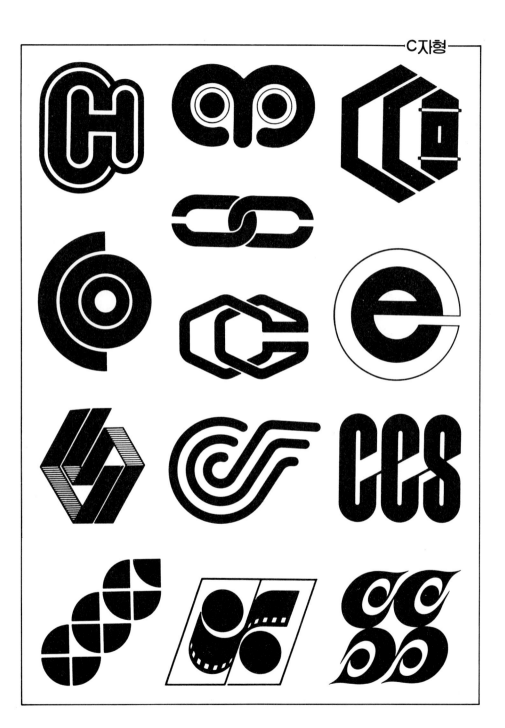

317

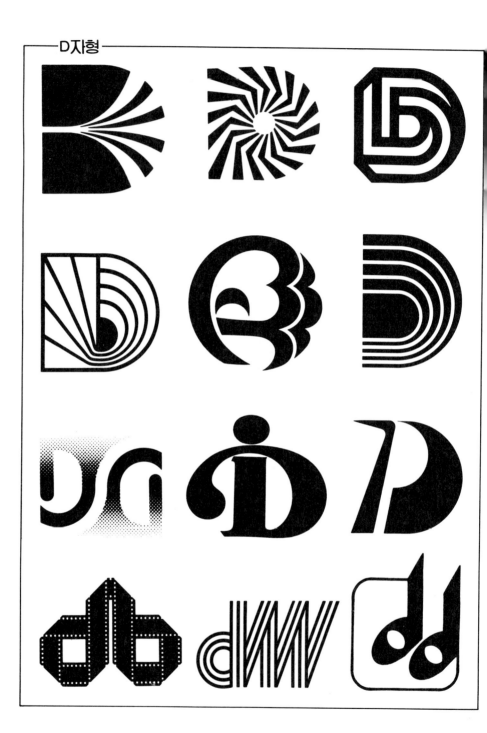

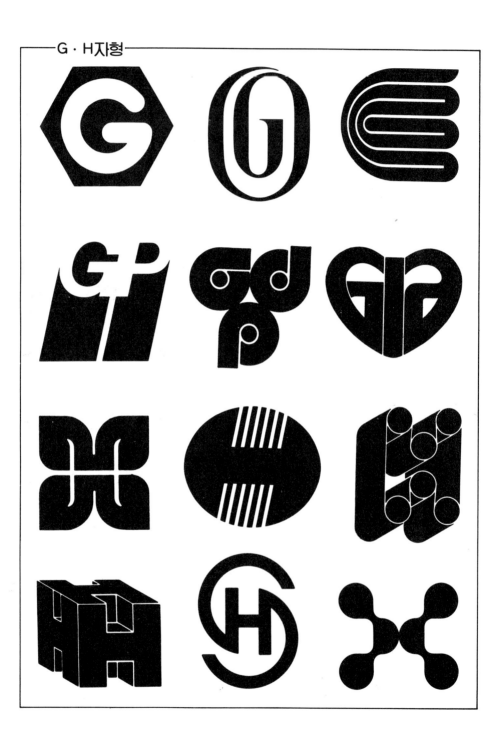

320

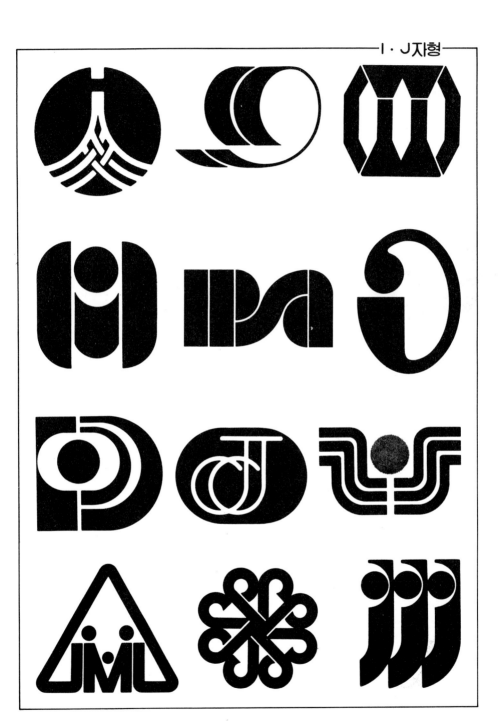

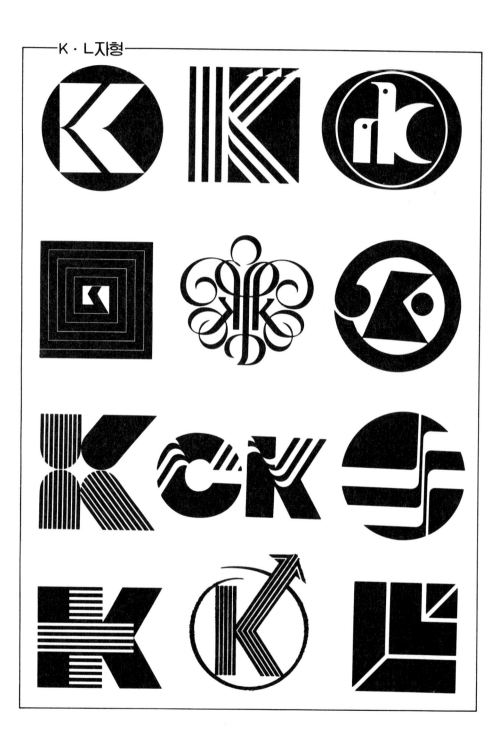

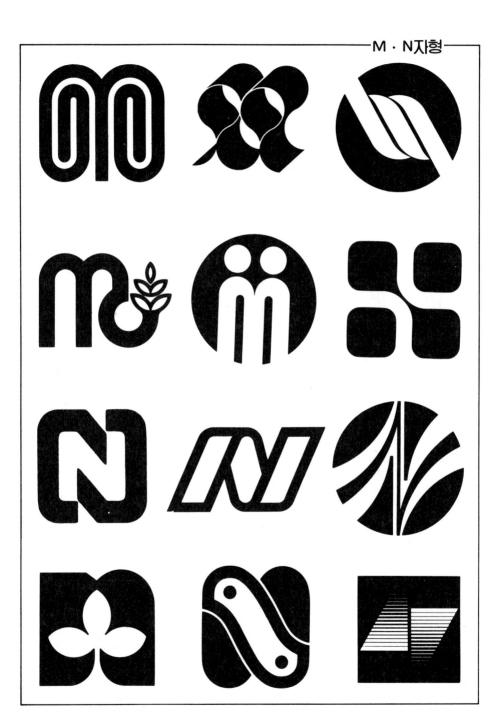

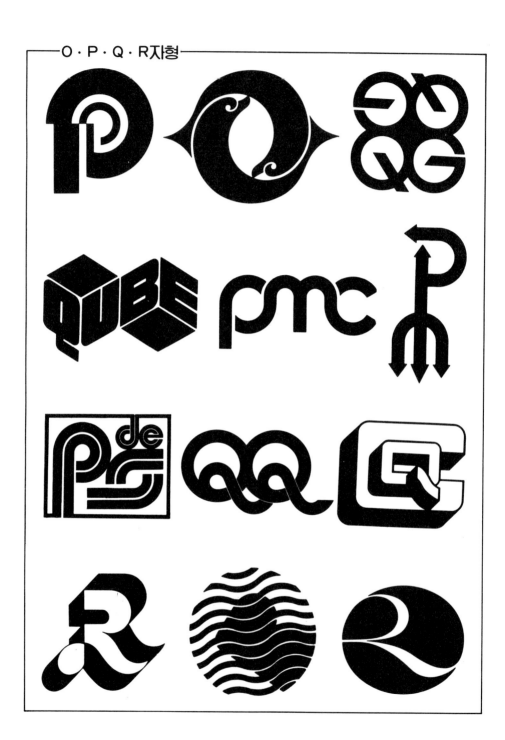

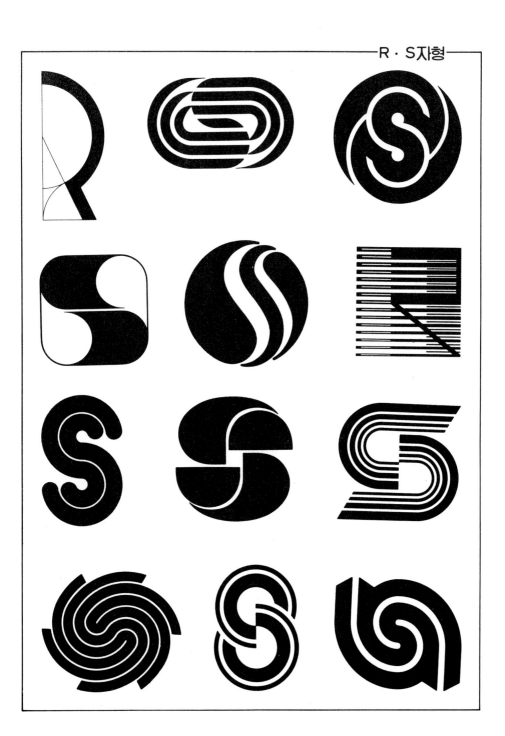

325

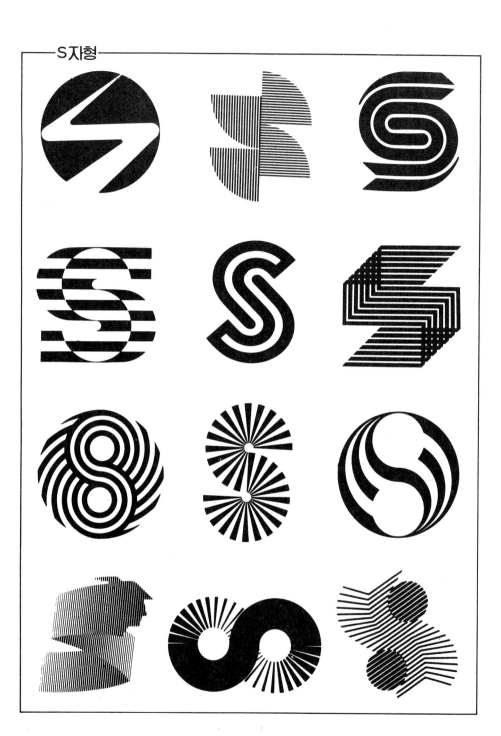

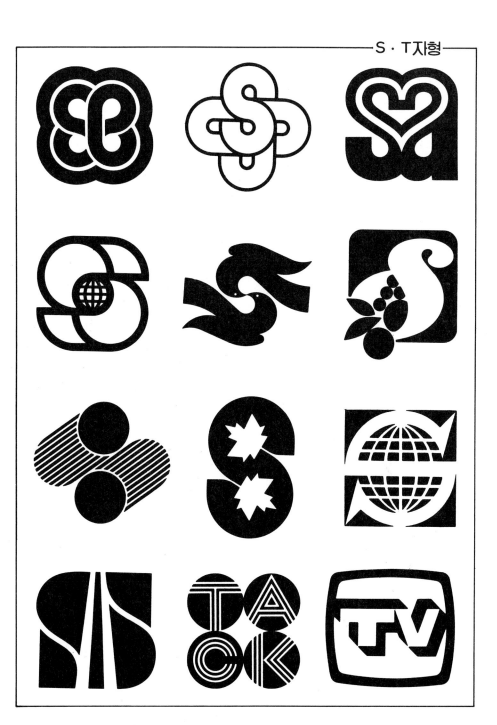

327

DESIGN
MATERIAL

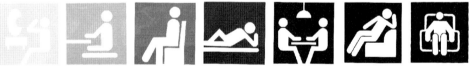

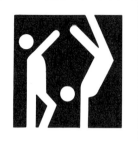

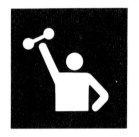
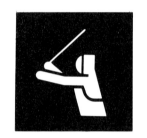
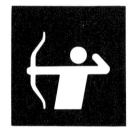

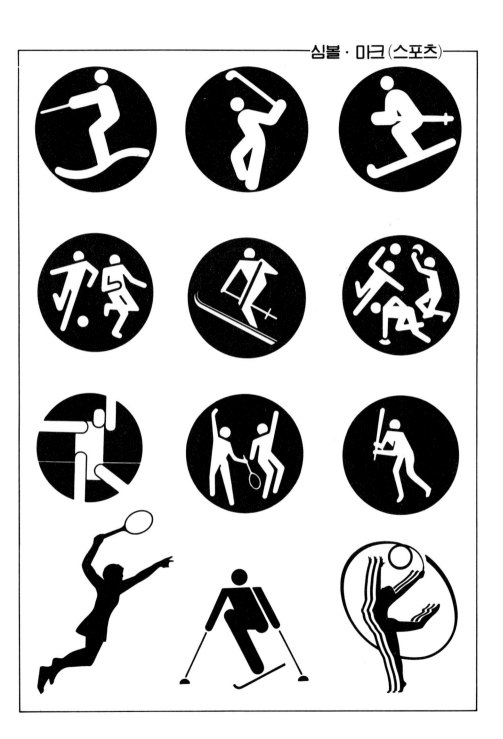

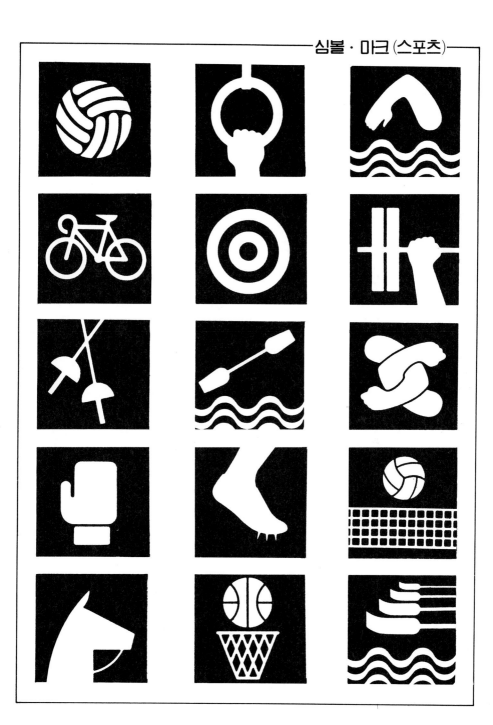

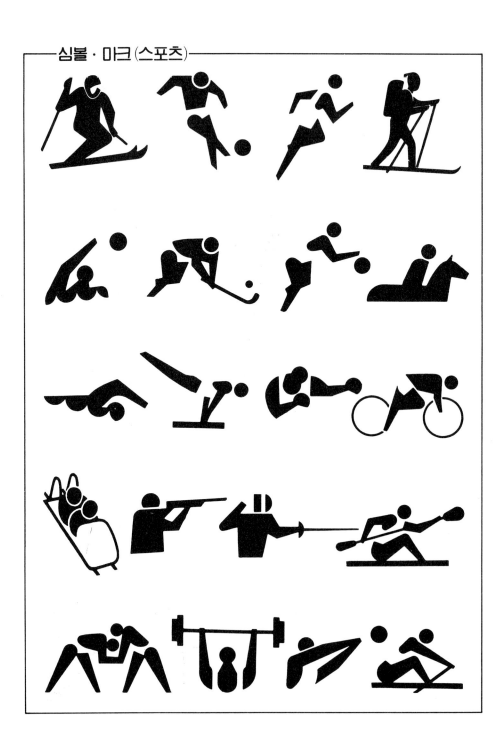

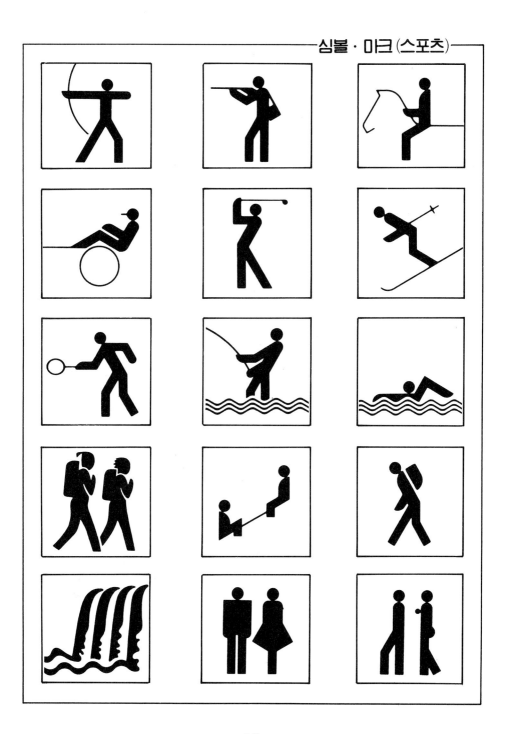

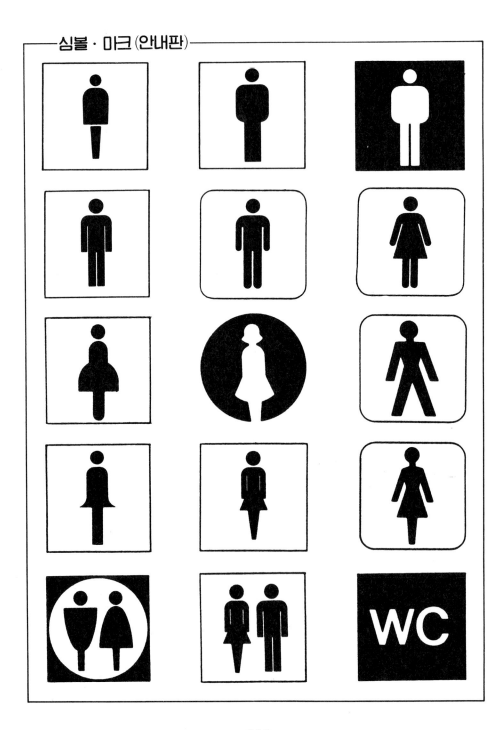

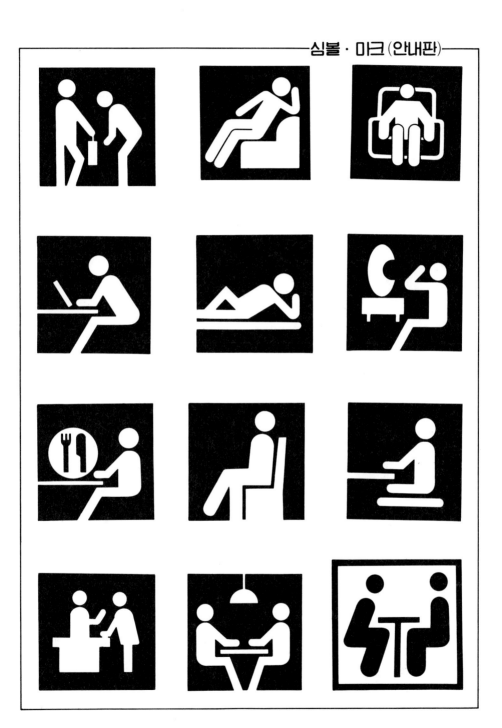

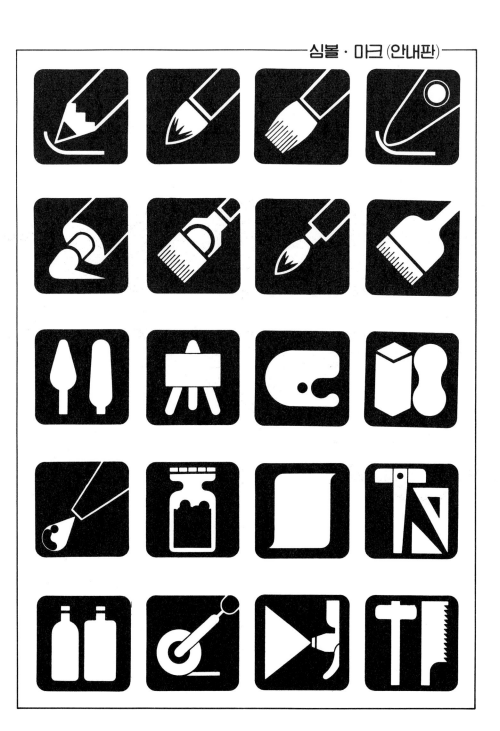

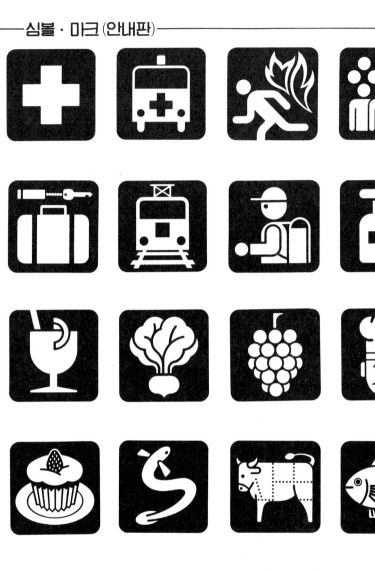

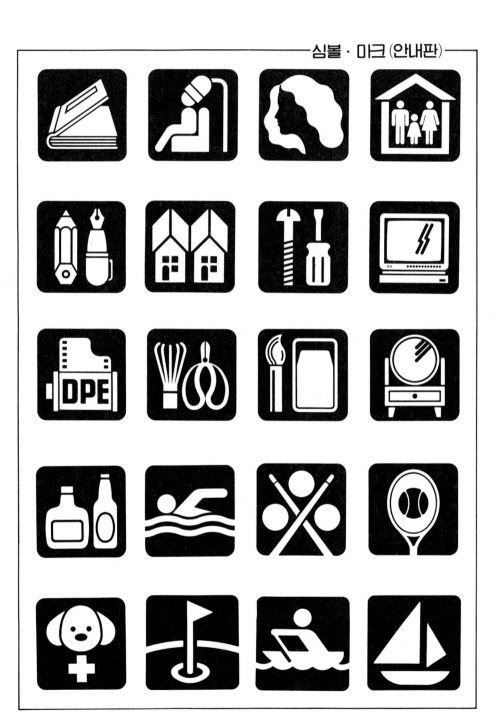

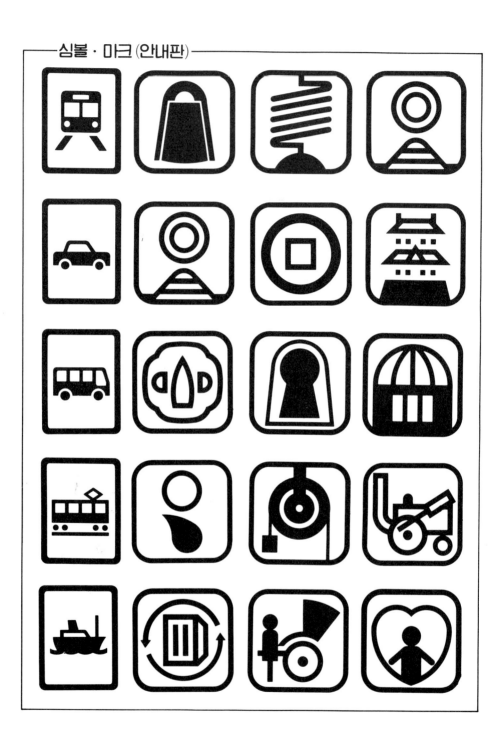

346

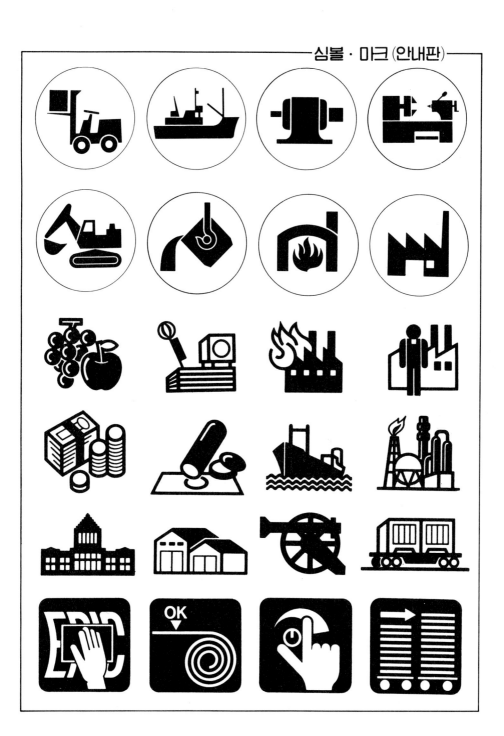

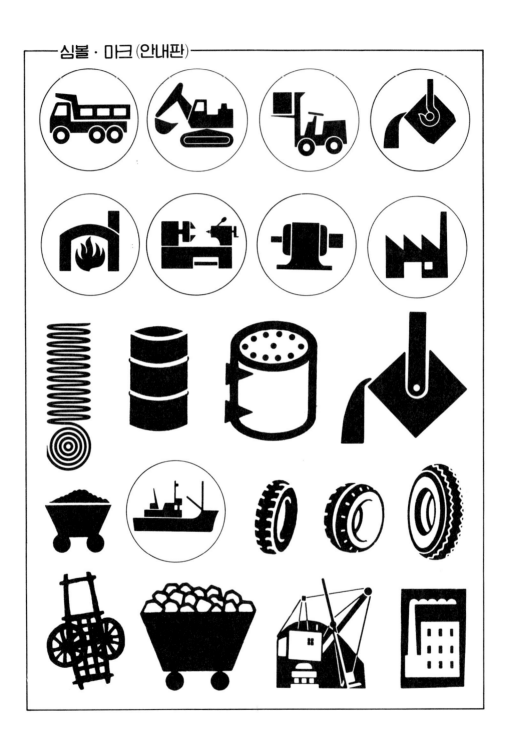

350

RESERVATION

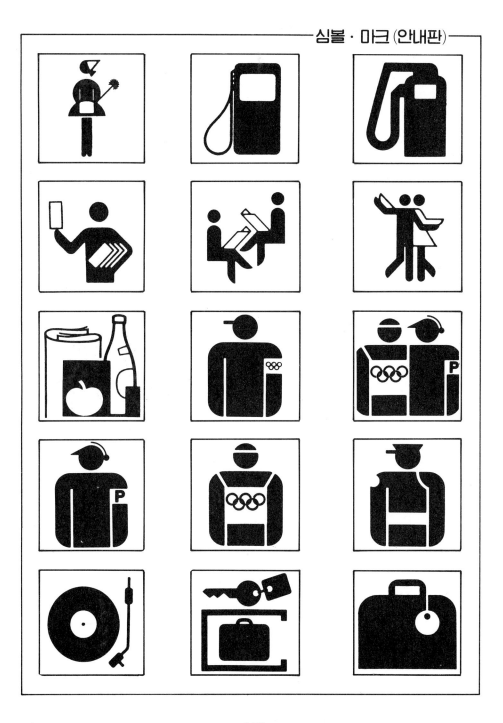

354

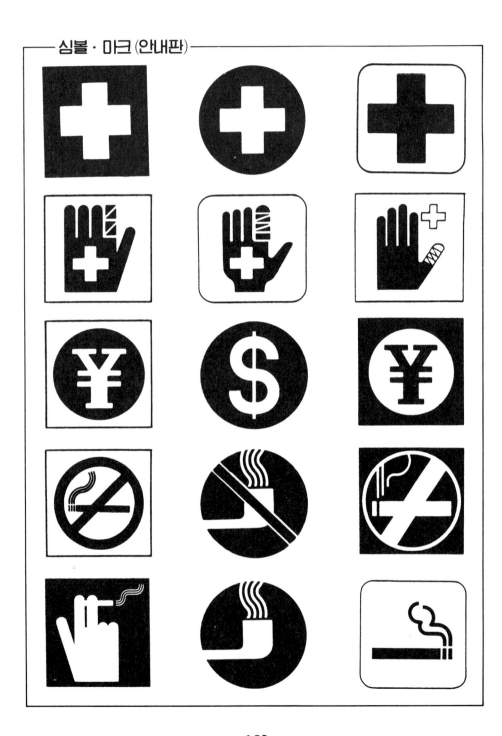

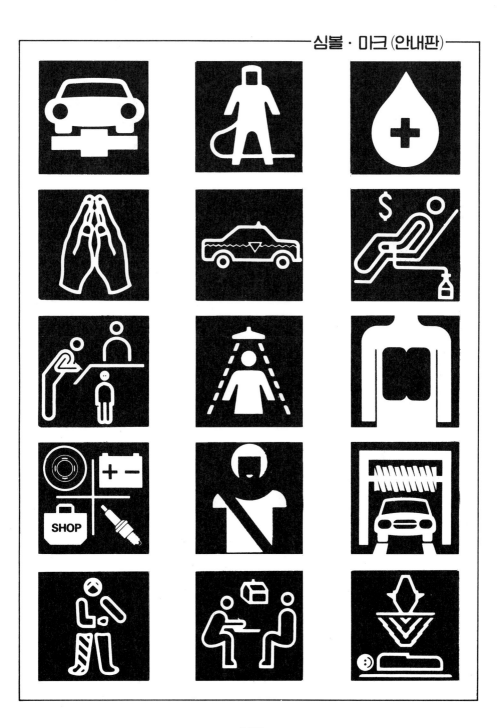

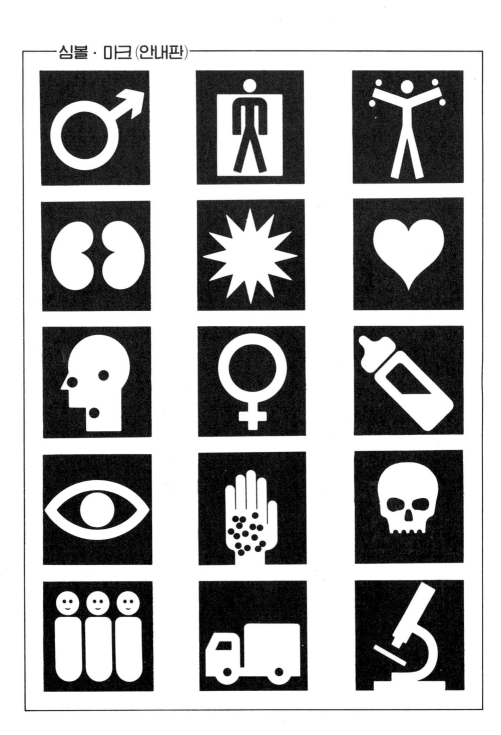

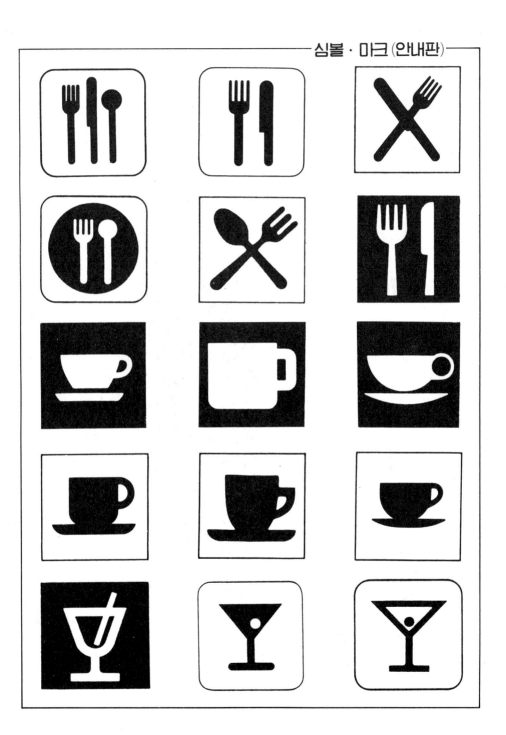

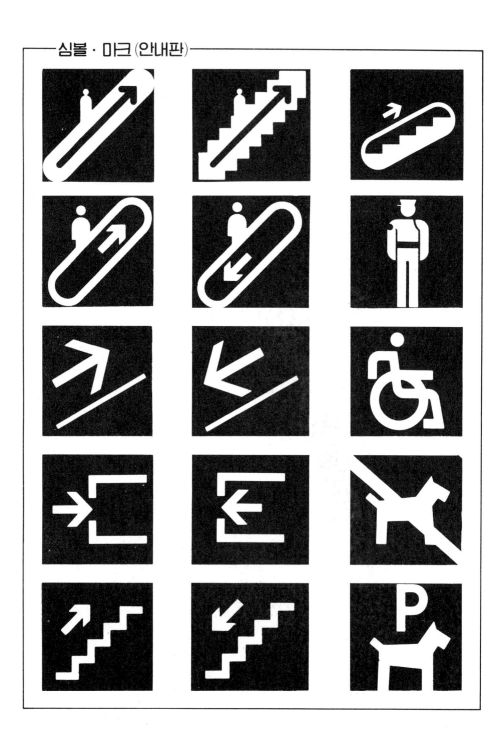

PORT OF HAKATA

Glico

INTERIOR WIT

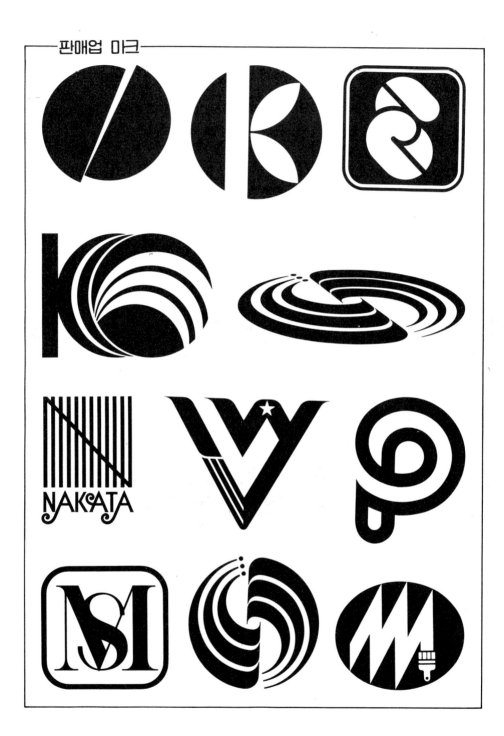

377

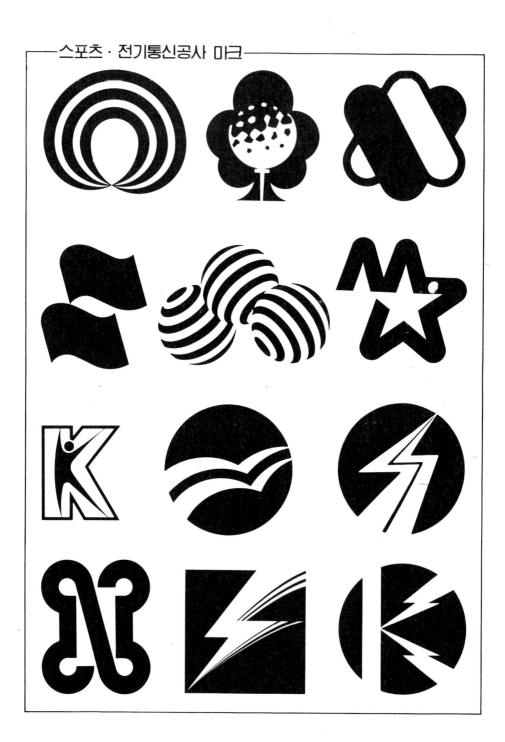

378

♣ 편집에 도움주신 분

정 택영

- ●홍익대학교 미술대학 졸업
- ●홍익대학교 대학원 서양화과 졸업

(연구논문)

 "現代美術에 있어서 物의 槪念과
 그 變容에 關한 硏究"

(작품전)

- ●서울 국제드로잉 비엔날레(미술회관)
- ●서울 현대미술제(미술회관)
- ●홍익M. F. A. 전(동방플라자미술관)
- ●아세아 현대미술전(동경도미술관)
- ●한국미술협회전(국립현대미술관)

이 현미

- ●충남 출생
- ●숙명여자대학교 공예과 졸업
- ●디자인포장센터 주최 도자기 부문 장려상 수상
- ●저서 : 편화사전(도서출판 우람발행)
 약화사전(〃)
 작품과 밑그림(〃)

판권본사소유

디자인자료
DESIGN MATERIAL
logo symbol pictographic

2006년 10월 9일 2판 인쇄
2009년 7월 10일 2쇄 발행

저자_미술도서연구회
발행인_손진하
발행처_ 둟슴 우람
인쇄소_삼덕정판사

등록번호_8-20
등록날짜_1976.4.15.

서울특별시 성북구 종암2동 3-328
136-092 TEL 941-5551~3
FAX 912-6007

잘못된 책은 교환해 드립니다.
본서 내용의 무단복사 및 복제를 법으로 금합니다.

값 : 13,000원

ISBN 978-89-7363-151-3 94650
ISBN 978-89-7363-706-5 (set)